U0110708

大展好書　好書大展
品嘗好書　冠群可期

大展好書　好書大展

品嘗好書　冠群可期

圍棋輕鬆學 12

圍棋敲山震虎

——從業餘四段到業餘五段的躍進

劉乾勝　　著
汪更生

品冠文化出版社

序

　　圍棋是中國傳統文化最精彩的智力魔方。數千年來，它風靡中國，東渡日本，西去歐美，南下澳洲，日益成爲世界各民族喜聞樂見的高雅遊戲。

　　圍棋是一種寧靜與淡泊，它象徵著中國文化博大精深，所以說，圍棋不僅是一項技術，更是一門藝術，一種陶冶性情的藝術。在學習圍棋和下棋的過程中，每個人都可以深切地感受到，這是一種薰陶，一種理性培養的過程，讓浮躁的心漸漸沉靜下來，最終歸於一種深沉的質樸的思想情操。那些圍棋大師的沉著冷靜，相信也可以使您感受到一種莊嚴的智慧的力量。對，這就是圍棋的偉大魅力。

　　《圍棋敲山震虎》把黑白世界的玄妙，用最樸素的文字，最生動的習題講出來，讓你體會到圍棋的和諧與完美。每課有趣味閱讀，講的都是古今中外經典圍棋故事，讓熱心的讀者，不僅可以學到圍棋知識，而且還享受到圍棋文化的薰陶。

　　我眞誠地說，這是一部難得的好書。

圍棋敲山震虎——從業餘四段到業餘五段的躍進

目 錄

圍棋敲山震虎——從業餘四段到業餘五段的躍進

第 1 課
從場合手段考察棋的實用性

　　所謂場合手段是指根據當時的實際局勢作出分析和決斷，必要時可採用不循常法的對策。

例題 1

　　黑▲打是定石的進行，白走 a 位粘，還是走 b 位反打。

　　正解圖：白 1 反打是積極的場合手段。黑 2 提，白 3 立下。黑 4 團，以下至白 9，白棋成功。

例題 1

例 1　正解圖

變化圖：白1粘，黑2就拆二。白3、5如出動，雙方戰鬥至14，黑主動。

例1　變化圖

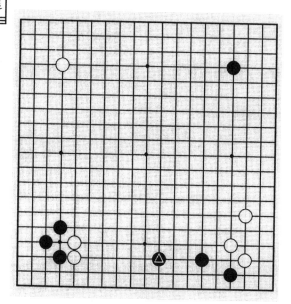

例題 2

黑△拆二，兩個白子如何在下邊行棋。

例題2

失敗圖：白1如拆三，黑2打入嚴厲，以下至8止，白不但實地盡失，還出現一塊孤棋，十分不滿。

例2　失敗圖

正解圖：白1碰是場合手段，黑2下扳，白3連扳，以下至14轉換，兩分。

例2　正解圖

變化圖1：白若在1位拐打，黑2、4抵抗，雙方變化至22，儘管把黑棋包滾得很舒服，但自己形狀也不好，最關鍵白損失了實地，自己還沒活，不妥。

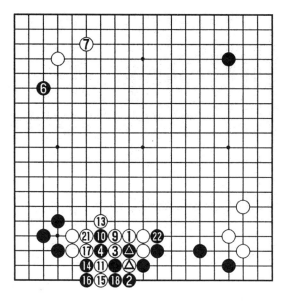

⑤⑫＝△　　⑧＝△　　⑲＝⑪　　⑳＝⑮

例2　變化圖1

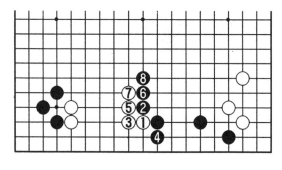

例2　變化圖2

變化圖2：黑2若上扳，至8是普通應對，白不但有了實地，還沒了孤棋，儘管黑厚，但黑是拆二，厚勢威力發揮得有限。

例題 3

在左下角的戰鬥中，白走⚠位的雙飛燕，黑怎樣識破白的計謀。

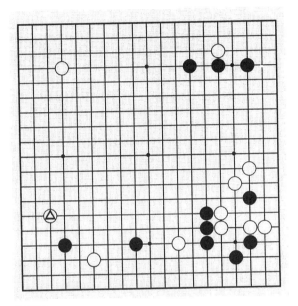

例題 3

失敗圖：黑 1、3 靠長普通，至黑 13 長時，白 14、16 是好手，黑一子受壓制、不滿。

例3　失敗圖

正解圖：黑 1 飛思路獨特，是富有靈感的場合手段，白 2 跳正著，雙方一本道，戰鬥至 29，黑成功。

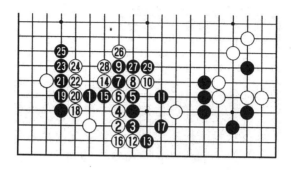

例3　正解圖

變化圖：白 2 點角正合黑意，黑 3 以下簡單應對，白有按黑意圖行棋之嫌。

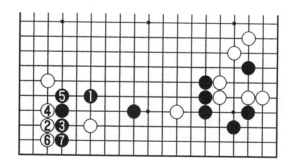

例3　變化圖

例題 4

黑⬤扳，白可以還原成定石，但稍有不滿。在此，白是否有好的場合手段呢？

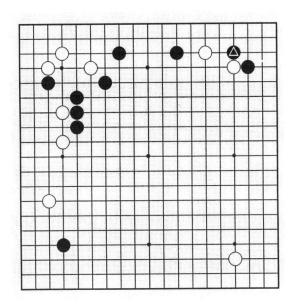

例題 4

失敗圖：白 1 斷還原成定石，黑 2 以下至 12 是定石，黑上邊陣勢宏大，結構完美，白不妥。

例 4　失敗圖

例4　正解圖

正解圖：白1外扳是臨機的場合手段，當白3退時，黑4夾擊反擊，白5立，以下至25，白完成了自己的作戰意圖。

例4　變化圖1

變化圖1：白1單退，黑2、4強手，白儘管有7托的好手，但變化至14成劫，這正是白所擔心的。

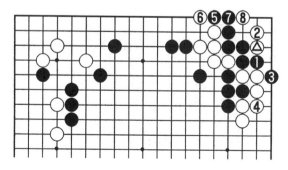

例4　變化圖2

變化圖2：當白△托時，黑不能走1位沖，白2長後，至8白快一氣殺黑。

例題 5

左下角是點角的定石，但黑不落常套，下出了新穎的手法，給人耳目一新之感。

例題 5

正解圖：黑1白2後，黑3、5是出其不意的場合手段，黑9後，白10必拆二，黑13長，以下至17，出現了全新的局部變化，無疑黑成功。

例5　正解圖

例5 變化圖

變化圖：黑1斷時，白2若接，變化至7，黑輕鬆活棋，況且白左邊四子位置欠佳。

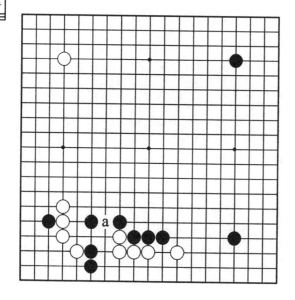

例題6

例題 6

左下角是常見的戰鬥之形，黑要輕視 a 位的挖，怎樣走出場合手段。

正解圖：黑
1 點角在角上建
立根據地，當白
4 挖時，黑 5 先
扳是好次序，白
6 必擋，以下至
17，兩分。

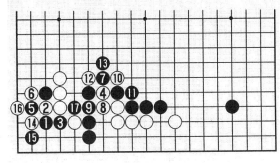

例6　正解圖

變化圖：黑
5 若直接打，白
12、14 嚴厲，黑
19、21 抵抗，雙
方戰鬥至 27，白
稍好。

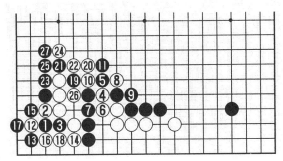

例6　變化圖

失敗圖：白
1 若強硬地擋，
黑 4、6 後，白 7
擋，以下至 10，
黑用金雞獨立的
手段殺白。

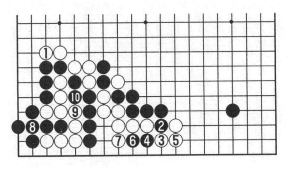

例6　失敗圖

例題 7

白△扳，儘管是在角上運行，黑也要防白強硬手段。

例題 7

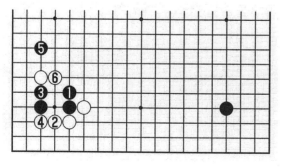

例 7　失敗圖

失敗圖：黑 1 長是最容易想到的，白 2 長，至黑 5 是定石，由於白左邊很厚，白 6 長分斷黑棋，黑十分被動。

正解圖：黑 1、3 靠長是場合手段，白 4 長時，黑 5 擋是急所，雙方戰鬥至 16 各有所得，結果兩分。

例 7　正解圖

變化圖：白 1 若挖打，黑 2、4 後，再於 6 位斷，雙方我行我素，變化至 16，白棋左上由厚變薄，黑大可滿意。

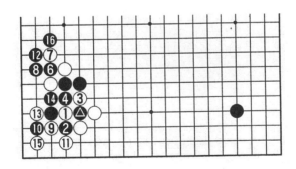

例 7　變化圖　　　　　　　　⑤ = ▲

例題 8

白⊿挖後，黑走 b 位擋，還是走 a 位接，黑要當機立斷。

例題 8

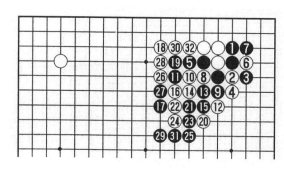

例 8　正解圖

正解圖：黑 1 擋是強硬的場合手段，白 6 先斷，然後 8、10 策化，雙方緊緊咬住，黑 17 是一子解雙征的妙手，至 32 黑成功。

失敗圖1：
黑1若拐，白2即可征吃黑四子。

例8　失敗圖1

失敗圖2：
黑1長出四子，白2以下的手段不容喘息，一氣呵成，至14征吃一隊黑子。

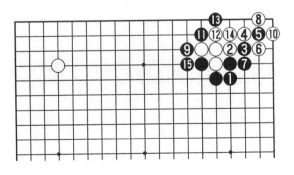

例8　失敗圖2　　　　　　　　　⓭＝②

變化圖：黑1穩健，白2爬，黑3扳，以下至15是舊定石。

例8　變化圖

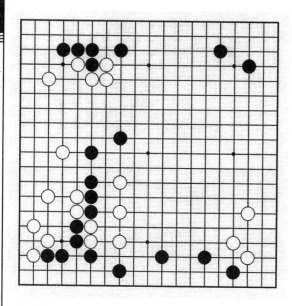

例題 9

例題 9

下邊的戰鬥正在緊張地進行，白怎樣做好準備工作，衝擊黑的薄弱之處。

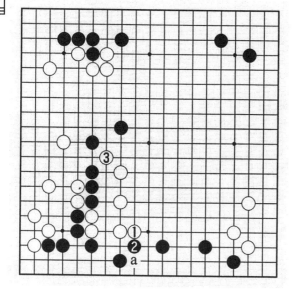

例9　正解圖

正解圖：白1併是場合手段，防 a 位靠下，黑2補一手，白3刺，打到黑的痛處。

失敗圖：白1跳，好像是形，其實是壞棋，黑2補，白3至7蠻幹，黑8至12撕開羅網，可想而知，白1的位置多麼尷尬。

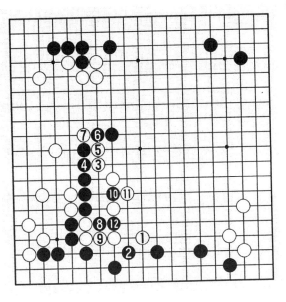

例9　失敗圖

例題 10

全局戰鬥在進行，黑怎樣走出愚形之筋，掌握全局主動。

例題 10

例10　正解圖

正解圖：黑1彎頂是此時最有力的場合手段，它不僅防白於a位沖，而且還解消了白在b位靠的手段。

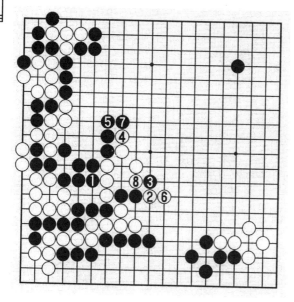

例10　失敗圖

失敗圖：黑1雙不好，白2靠嚴厲，當黑3扳時，白4壓好棋，黑5只有長，至8斷，白棋形厚，全局占優。

變化圖：黑
2 反擊，白 3 是
急所，雙方對殺
至 15，白快一
氣取勝。

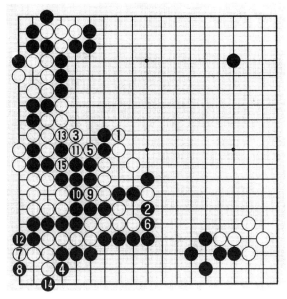

例10　變化圖

習題 1

白△長，
黑 a 位長好像是
當然的一手，在
此局面下，它合
適嗎？

習題 1

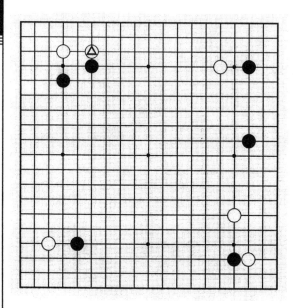

習題 2

白△托，暗藏著陰謀，黑須小心行棋。

習題 2

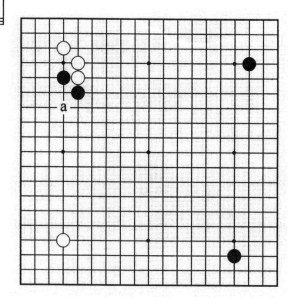

習題 3

黑走 a 位虎是基本定石，也有趣味不同而脫先的，這樣就形成了場合定石。

習題 3

習題 4

白◎打入，這是常見的變化，黑出人意料防守，形成少見的戰鬥之形。

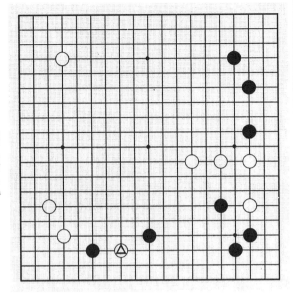

習題 4

習題 5

下邊雙方在激烈的戰鬥，白怎樣出奇制勝。

習題 5

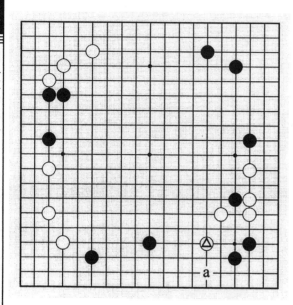

習題 6

習題 6

白△飛，踏進黑陣，黑是走 a 位低位飛，還是反擊，這是氣勢問題。

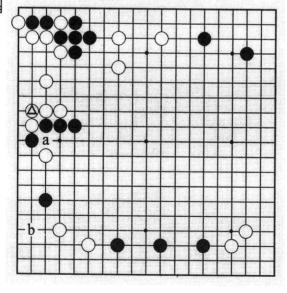

習題 7

白△接，黑的中斷點就暴露在白棋面前，黑是走 a 位接，還是在 b 位飛，這體現了一個棋手對局面的理解與判斷水準。

習題 7

習題 8

白⊙封，黑
準備了場合手
段。

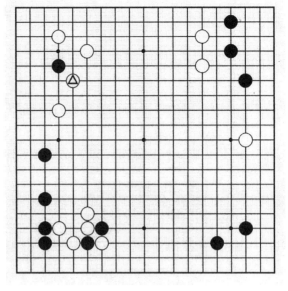

習題 8

習題 9

黑棋下邊的
陣勢十分龐大，
白怎樣打入？

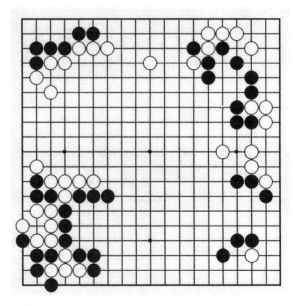

習題 9

習題 10

黑▲托是十分常見的一手，但在此局面下，白有嚴厲的場合手段。

習題 10

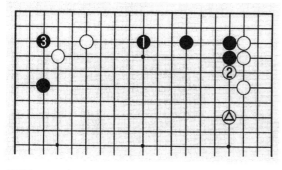

習題 1　正解圖

習題 1 解

正解圖：黑 1 拆二是場合好手，白 2 虎雖是好點，但白◎費了一手棋，價值就大大降低，黑 3 點角嚴厲。

失敗圖：黑若走 1 位長，白 2 就拆二，黑 3 以下至 24，黑厚勢落空而失敗。

習題 1　失敗圖

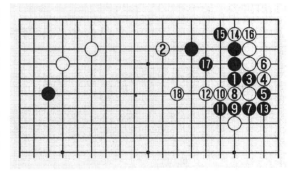

變化圖：白 2 若逼，當黑 11 壓時，白 12 長，迎接戰鬥，至 18，黑被分割成兩塊，白棋有利。

習題 1　變化圖

習題 2 解

失敗圖：黑走 1 位扳是定石，白 2 斷，以下變化至 12，由於 a 位打，黑征子無利而失敗。

習題 2　失敗圖

習題 2　正解圖

正解圖：黑1托是場合手段，白2如扳，黑3扳就可以成立，白4打尋求轉換，以下至11，形成兩分的新型。

習題 2　變化圖

變化圖：白4、6若俗手反擊，黑13、15就取角，至20黑不壞。

習題 3 解

正解圖：黑1守角，白2斷，以下至10時，黑11愉快，白14立，黑15接，至24黑角地過大。

習題 3　正解圖

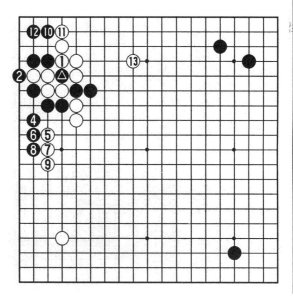

變化圖：白在 1 位提，黑 2 打，以下至 13，形成地與勢的對抗。

習題 3　變化圖　　　　　③ = ▲

習題 4 解

正解圖：黑 1 飛，白 2 尖出，黑 3、5 是初次嘗試的場合手段，白 10 壓出機警，雙方交戰至 26，白稍有利。

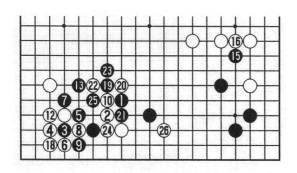

習題 4　正解圖　　⓫ = ❸　⓮ = ⑧　⓱ = ❸

變化圖：黑若在 1 位尖，白 4、6 出頭，以下至 10，白出頭順暢。

習題 4　變化圖

失敗圖 1：白 6 退不好，黑 7 壓，9 順勢沖出，以下至 25，黑好調。

習題 4　失敗圖 1

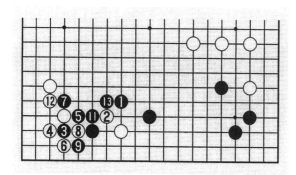

失敗圖 2：黑 9 打時，白 10 粘不好，黑 11、13 成功。

習題 4　失敗圖 2

習題 5 解

正解圖：白
1 刺 是 場 合 手
段，關鍵作用是
黑 8 沖時，白 9
能退，這塊黑棋
被殺。

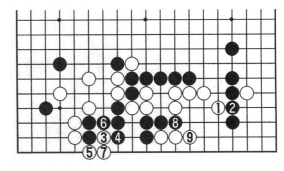

習題 5　正解圖

變化圖：白
1 至 5 運行後，
黑 6 沖時，白 7
只能擋，黑 8、
10 好手，白 11
自身救活，至 21
白活。

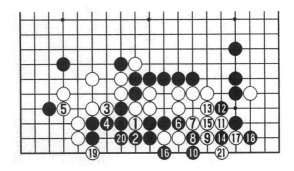

習題 5　變化圖

失敗圖：白
在 1 位打不好，
黑 2 斷打後，以
下至 8，白棋被
殺。

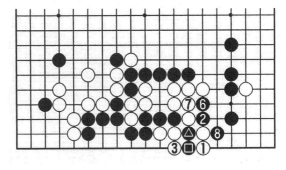

習題 5　失敗圖　　　❹ = △　　❺ = ▣

習題 6 解

正解圖：黑1、3執意分斷白棋，挑起戰鬥積極，白6先打是次序，至13兩分。

習題6　正解圖

失敗圖：黑1二路飛太消極，不可取。

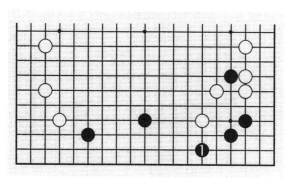

習題6　失敗圖

習題 7 解

正解圖：黑1飛機敏，是場合手段，白2從氣勢上要斷，黑3尖，白兩子受攻。

習題 7　正解圖

失敗圖：黑1接失去許多變化的魅力，白2普通定型已使黑很難受，左邊棋形既重複又味惡，黑失敗。

習題 6　失敗圖

習題 8　正解圖　　　⑧＝❶

習題 8　變化圖

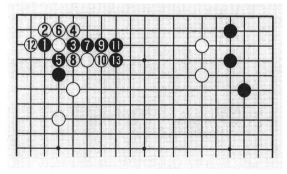

習題 8　失敗圖

習題 8 解

正解圖：黑1、3 是既定的場合手段，白 10 逼住好點，黑 13 虎好，當白 18 尖靠時，黑 19 可以長出。

變化圖：白若在 4 位沖，黑5、7 取角，白 10 打，黑 11 爬，黑活得太大又舒服。

失敗圖：白若在 4 位虎，黑5 打，7 長，雙方變化至 13，黑棋破壞了白的大陣勢，白失敗。

習題 9 解

正解圖：白1 打入點是場合手段，黑沒有適

當的攻擊手段，搶了 2 位飛的好點，白 3 以下至 21 是一般分寸，今後黑可適時攻擊。

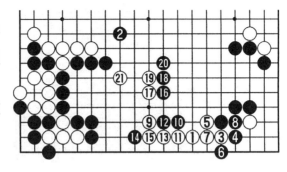

習題 9　正解圖

變化圖：黑 1 點是眼位要點，至黑 5，就局部而言，白棋很難做活。不過因為黑棋外邊有 a 位斷點，目前下殺手時機還不成熟。

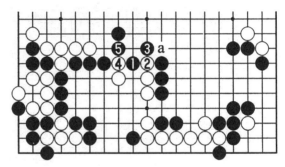

習題 9　變化圖

習題 10 解

正解圖：白 1、3 是銳利的場合手段，黑 4 抵抗，白 5 以下至 25，黑棋很艱難。

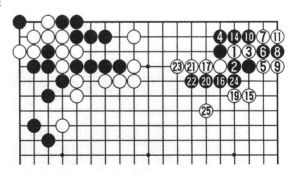

習題 10　正解圖　　⑫⑧ = ⑥　　⑬ = ⑧

變化圖：黑1如長，白2、4後，因白棋在a位有很多劫材，白4虎後可視為白棋淨活，白6長出後黑棋難以為繼。

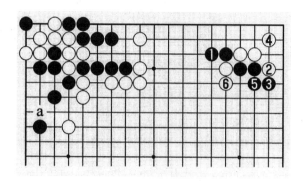

習題10　變化圖

圍棋故事

一代權臣的圍棋緣（上）

曾國藩是歷史上赫赫有名的大人物，他的學說、思想為許多偉人、名人、高官所推崇。毛澤東年輕時，曾對曾國藩傾服備至，說：「吾於今人，獨服曾文正。」現藏韶山紀念館的光緒年間版《曾國藩家書》中，數卷扉頁上都有毛手書的「咏之珍藏」。他曾說：曾國藩建立的功業和文章思想都可以為後世取法。認為曾編纂的《經史百家雜鈔》「孕群籍而抱方有」，是國學的入門書。

曾國藩治軍最重視精神教育，毛澤東一生很注意這點。曾國藩視「愛民為治兵第一要義」，毛澤東建立紅軍之初便

制定了《三大紀律，八項注意》。

而蔣介石對曾國藩更是推崇備至，他的案頭常年擺放著《曾文正公文集》。蔣多次告誡他的弟子僚屬：「應多看曾文正，胡林翼等書版及書禮」，「曾文正家書及書禮……，為任何政治家所必讀。」在黃浦軍校，他以曾國藩的《愛民歌》訓導學生。他認為曾、左能打敗洪、楊是他們的道德學問、精神與信心勝過敵人。

曾國藩是近代史上爭議頗多的一個重要人物，對他的評價往往截然不同，「譽之為聖相，讞之為元兇」。但有一點可以肯定和確認，曾國藩是個不折不扣的大棋迷。圍棋的愛好，伴隨著他的一生：圍棋磨鍊著他的性格，帶給他愉悅與啟發，並在他的人生履歷上留下深深的印痕。

曾國藩，字伯函，號滌生。1811年出生於湖南省雙峰縣井字鎮荷葉塘的一個豪門地主家庭。祖輩以農為主，生活較為寬裕。祖父曾玉屏雖學歷低，但閱歷豐富；父親曾麟書身為塾師秀才，滿腹經綸。作為長子長孫的曾國藩，自然得到二位先輩的愛撫，他們望子成龍心切，早早地對曾國藩進行封建倫理教育。

曾國藩6歲時入塾讀書，8歲能讀八股文誦五經，14歲時能讀周禮、史記文選，並參加長沙的童子試，成績俱佳列為優等。可見他自幼天資聰明，勤奮好學。也就是那時他學會了圍棋，圍棋豐富的變化、玄妙的棋理、獨有的趣味讓曾國藩一下子著了迷。

第 2 課
從後續手段看發力的連貫性

所謂後續手段，其實是棋力高低的標誌。當局部定型告一段落時，是否有嚴厲的後續手段，這是當局者選擇其變化的主要依據。

例題 1

白△立，考驗黑敢不敢在 a 位斷。

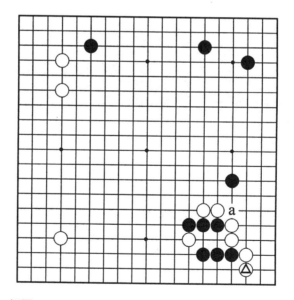

例題 1

正解圖：黑
1 斷至 16 是必然
變化，黑 17 刺
引征是嚴厲的後
續手段。白 18
沖抵抗，黑 21
是先手，白 22
打，以下至 43
黑中央潛力巨
大。

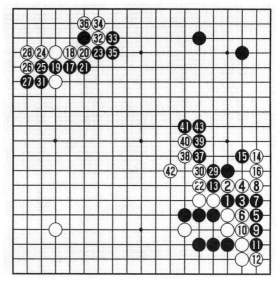

例1　正解圖

失敗圖：白
如在 3 位擋，黑
4 斷，白 5 以下
征，黑 10 引
征，以下至 12，
黑獲利巨大。

例1　失敗圖

例1 變化圖

變化圖：白如果1、3防守，黑4、6沖斷，至10得角，也十分滿意。

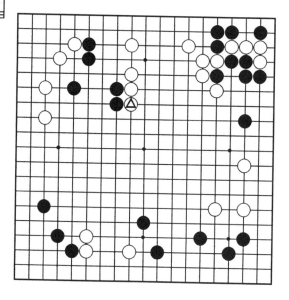

例題 2

白△壓，給黑棋提供了施展手段的機會。

例題 2

正解圖：黑
1靠，白2立，
黑3、5是很好
的後續手段，白
6反抗，黑7
斷，以下至17，
黑妙手活角。

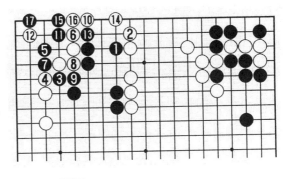

例2　正解圖

變化圖：白
2如在這邊防
守，黑3又是連
貫的後續手段，
至9扳，黑不僅
安定，還掌握了
中央的控制權。

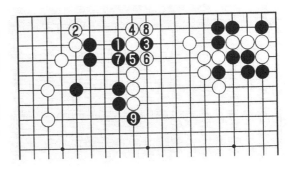

例2　變化圖

失敗圖：白
1從裏面打吃，
黑4、6將白打
緊，至10後，
a、b兩邊白不能
兼顧，明顯失
敗。

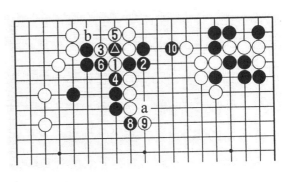

例2　失敗圖

例題 3

白走⊖位，期待黑走 a 位守，然後白 b 位飛回，這樣白得意，黑此時是否有反擊手段。

例題 3

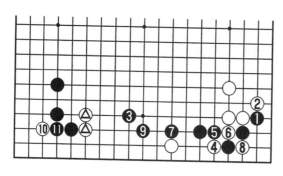

例 3　正解圖

正解圖：黑 3 破壞白棋作戰意圖，白 4、6 出擊，黑 7 壓是後續手段，白 8 打，以下至 11，白⊖兩子很難處理。

變化圖：白 1 挖求變，黑 2 至 8 照單全收，白 9 長後，黑 10 併急所，以下至 18，a、b 兩點黑必得其一。

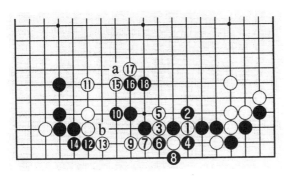

例 3　變化圖

失敗圖：白 1 若從正面較量，黑 4、6 防守後，a、b 兩點黑得其一，白失敗。

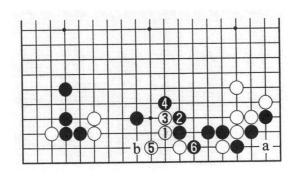

例 3　　失敗圖

例題 4

黑△飛追求效率，這樣白在黑角中展現自己的創意。

例題 4

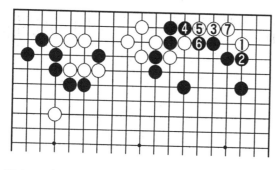

例 4 正解圖

正解圖：白1黑2後，白3托是有力的後續手段。黑4無可奈何，以下至7，黑的大角變成了白角，白作戰成功一目了然。

變化圖：黑
若在1位扳，白
2沖；黑1若在
a位，白則走b
位，黑依然不
行。

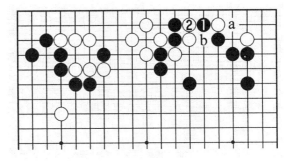

例4　變化圖

例題 5

白△頂，是白方非常得意的手段吧，但黑不顯山，不
露水，最後給白毀滅性的一擊。

例題 5

例5　正解圖1

正解圖1：

黑1拐出是氣合，需要經過大量的計算和判斷。白8爬，黑9扳嚴厲，白10跳後——

正解圖2：黑11扳是白沒有料想到的後續手段，白14打只此一手，黑15接後，白16先打，製造大的劫材，白20以下展開劫爭，雙方變化至43，無疑黑成功。

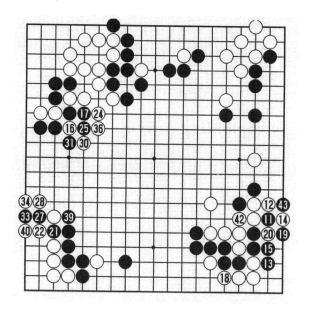

㉓㉙㉟㊶＝⑪　　㉖㉜㊳＝⑳　　㊲＝⑯

例5　正解圖2

失敗圖：白
1 單爬，黑 6 提
劫後，白 7 只有
接，黑 10 以下
先手便宜，右邊
白什麼都沒得
到，白失敗。

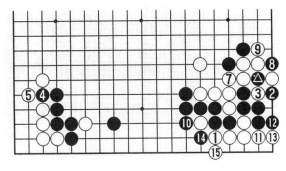

例5　失敗圖

❻ = ▲

例題 6

現在進入中盤關鍵時刻，白怎樣打開局面。

例題 6

圍棋敲山震虎——從業餘四段到業餘五段的躍進

例6　正解圖

正解圖：白1佔據中原戰略要點。黑6至10消極防守，白11靠是銳利的後續手段，至15全局形勢為之一變。

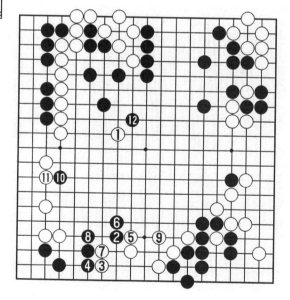

例6　變化圖

變化圖：黑6應長出，白9須補一手，黑有機會於12飛，白的後續手段化解於無形。

例題 7

白⊘靠騰挪，黑應當分清主次，在亂中取勝。

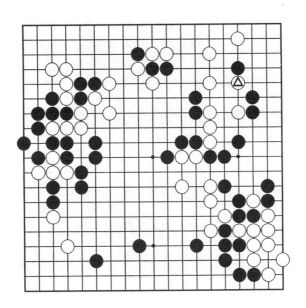

例題 7

正解圖：黑
5 接時，白如在
6 位應，黑 9 後
再於 11 位夾是
絕妙的後續手
段，白 12 以下
讓黑棋活棋。

例7　正解圖

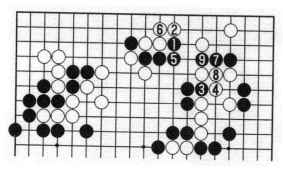

例7　失敗圖

失敗圖：白如在 6 位接，黑 7、9 沖出，白幾子被吃，更為失敗。

例題 8

目前全局白棋稍優，白怎樣擴大優勢？

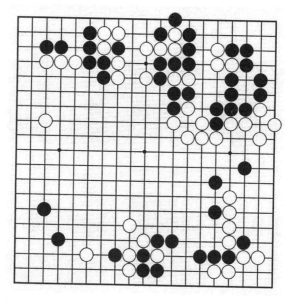

例題 8

正解圖：白
1、3 沖斷，黑 6
飛與白拼搶實
地，白 7 點是嚴
厲的後續手段，
至 9 黑難辦。

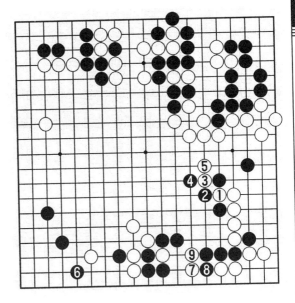

例 8　正解圖

變化圖：白
1 飄浮不定，白
3 飛時，黑 4 以
下反擊嚴厲，白
13、15 往中央
連跳，黑 16 以
下連根拉回，全
局已看不清了。

例 8　變化圖

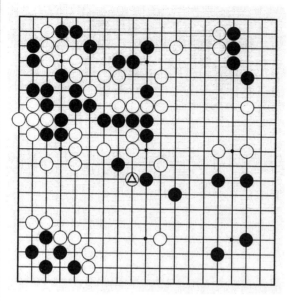

例題 9

例題 9

白△趁機靠出，威脅黑方大龍，企圖在補強中央的同時最大限度地圍空，黑應如何應對？

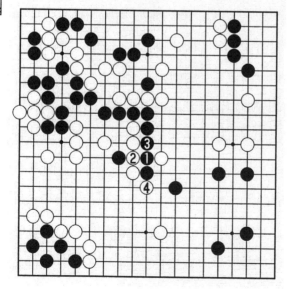

例9　失敗圖

失敗圖：黑1沖沒有打擊到白棋的有效部位，白2應，以下至白4輕輕一扳，圍空的目的已達到。

正解圖：黑
1 挖是銳利的一
擊，白 4 後，黑
5、7 行動，以下
至黑 15 打，由
於白自身的毛
病，白△一子無
法逃脫。

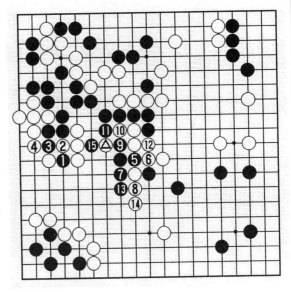

例9　正解圖

變化圖：白
2 在外邊打，至
8 後，黑 9 再行
動，以下至 21
白仍不行。

例9　變化圖

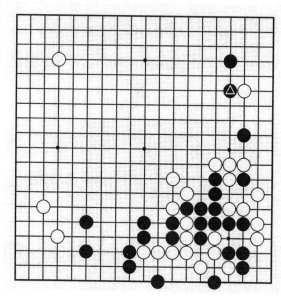

例題 10

例題 10

黑△壓，白怎樣行動？

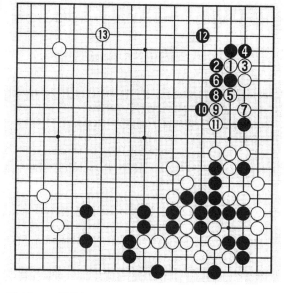

例10　正解圖

正解圖：白 1 挖時，黑 2 在上邊打正確，黑 4 擋守角，以下至 12 後，白 13 大飛，全局不相上下。

變化圖：黑如2、4打接，白13是伏筆，以下至39扳是絕妙的後續手段，黑40長，白41吃掉棋筋，黑失敗。

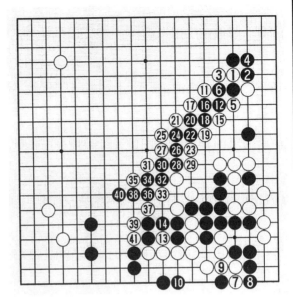

例10　變化圖

習題1

白△刺，黑怎樣防守為善。

習題1

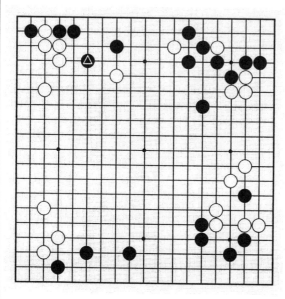

習題2

習題 2

黑△飛，白怎樣棄子整形，並保留後續手段。

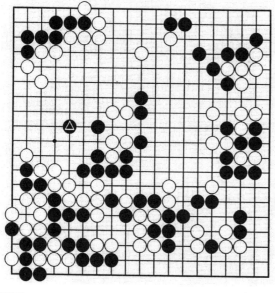

習題3

習題 3

黑△跳，白怎樣抓住瞬間的機會扭轉危局。

習題 4

黑△跳後，白怎樣洞察棋局，發現價值大的地方。

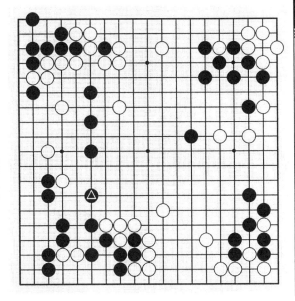

習題 4

習題 5

黑△虎，白棋有一舉獲勝的機會。

習題 5

習題 6

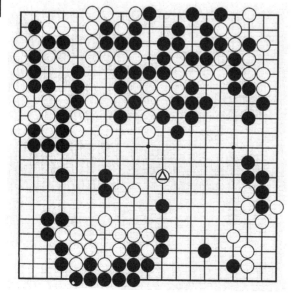

習題 7

習題 8

現在黑棋稍稍落後，黑 ⬤ 靠住白棋，準備把白棋全部劃入自己的領土。由於黑空味道很怪，白棋有嚴厲的後續手段。

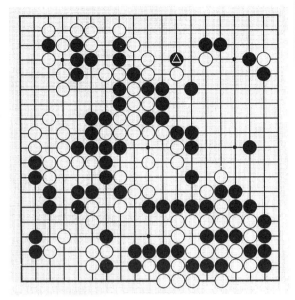

習題 8

習題 9

上邊白棋受到黑棋的猛烈攻擊，白怎樣構思絕地反擊。

習題 9

習題1　失敗圖

習題1解

失敗圖： 第一感總是走黑1、3效率高，但白4跳後，黑5的手段無效。黑1如下a位，緊住白一氣，那黑在b位沖就成立。

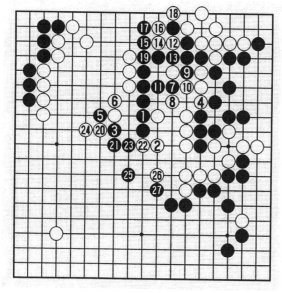

習題1　正解圖

正解圖： 黑1接正確，白2、4補棋。黑7、9吃一子後，白12破眼，以下中腹運行至27，黑大龍可活，形勢為黑空又多棋又厚。

習題 2 解

正解圖：白 1 跨，棄子整形，以下至 7 後，白今後還有 a 靠，黑 b 扳，白 c 打，黑 d 提的後續手段。

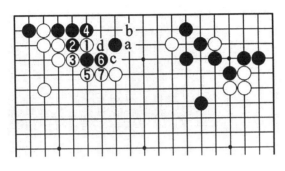

習題 2　正解圖

變化圖：白 1 如在外靠，黑 2 扳後，以下至白 5，白此圖不如正解圖結實。

習題 2　變化圖

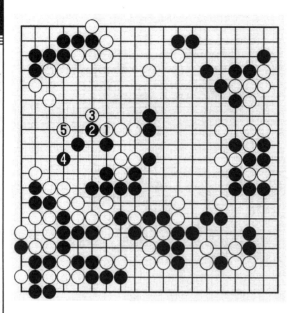

習題 3　正解圖

習題 3 解

正解圖：白1、3好手，黑4只有尖，被白5飛，黑虧損巨大。

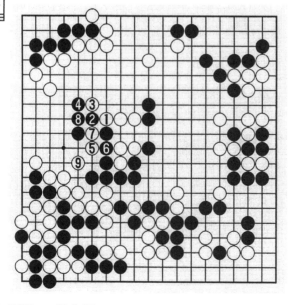

習題 3　變化圖

變化圖：黑4很想反擊，但白5點是穿心一劍，黑6只有接，至9黑四子被斷開。

習題 4 解

正解圖：白 1 退很大，黑 2 如扳吃一子，白有 3、5 以下的後續手段，結果黑空被破。

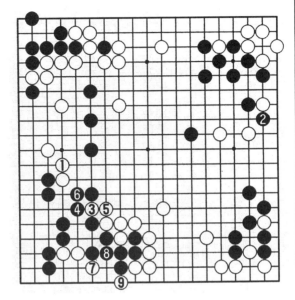

習題 4　正解圖

失敗圖：白 1 至 9 吃黑一子較小，黑 10 至 14 吃掉白有一子極大，正解圖中破黑空的後續手段也隨之消失。

習題 4　失敗圖

習題5 正解圖

習題 5 解

正解圖：白1、3 是嚴厲的後續手段，至 12 成劫。白 13、黑 16 都是大劫材。白 19 打時，黑 20 粘劫，以下至白 23 長，白勝券在握。

⑫⑱ = ❷ ⑮⑳ = △

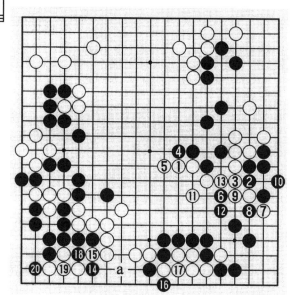

習題5 失敗圖

失敗圖：白1長失去了決勝機會。黑 2 補棋，以下攻防至 13 後，黑 14 跨是大棋。以後還有 a 位點的後續手段。

習題 6 解

正解圖：黑 1 是銳利的一擊，白 4 在中央須防守，黑 7 沖，白 8 若擋，黑 9 是極其嚴厲的後續手段，至 13 斷，白大空被破。

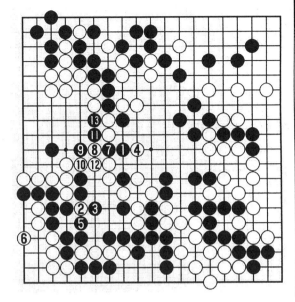

習題 6　正解圖

變化圖：黑 1 沖時，白如在 2 位防守，黑 5 斷後，再於 7 位行動，至 11 撲，白依然悲慘。

習題 6　變化圖

習題7　正解圖

⑳＝△

習題 7 解

正解圖：黑1嚴厲，白2至6抵抗，黑7斷，白幾子氣緊，白8提，黑9、11衝擊白疼處，至21，白無以為繼。

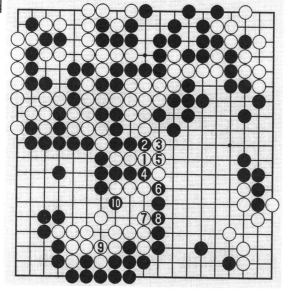

習題7　變化圖

變化圖：白1若長，黑2至7斷後，白9做眼時，黑10扳，白棋大龍將死。

習題 8 解

正解圖 1：

白 1 沖，至 12 準備完畢，白 13 打中要害，黑 14 不得已，白 15 沖，黑 16 打，白 17 在角上與黑交換幾手後，於 27 斷吃兩子。黑 32 扳是最後的大棋——

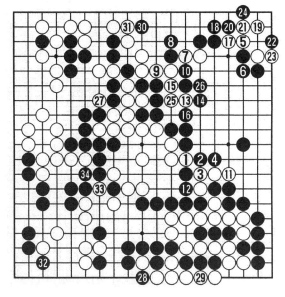

習題 8　正解圖 1

正解圖 2：

白 35 斷試應手。黑 36 接，不讓白在 a 位先手提五子。白 37 行動、黑 44 打，白 45 做劫是後續手段，雙方戰鬥至 63 提劫，黑全線崩潰。

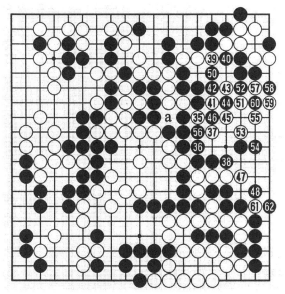

習題 8　正解圖 2　　㊽ = ㊶　　㊿ = ㊼

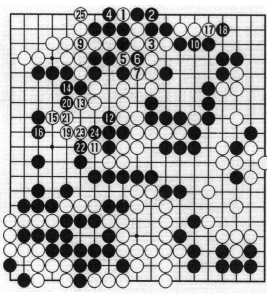

習題9　正解圖　　　　❽＝⑤

習題 9 解

正解圖： 白 1 至 4 後，白 5 撲是妙手。白 13、15 擴大眼位，黑 22、24 既做成大眼，但白 25 立，黑計畫失敗——

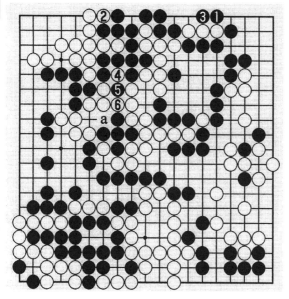

習題9　變化圖

變化圖： 黑 1、3 緊氣，白 4、6 後，a 位提五子，白 4 位提劫，白必得其一。

圍棋故事
一代權臣的圍棋緣（中）

　　曾國藩從湖南雙峰一個偏僻的小山村以一介書生入京赴考，中進士留京師後十年七遷，連升十級。37歲任禮部侍郎，官至二品。緊接著因母喪返鄉，恰逢太平天國巨瀾橫掃湘湖大地，他因勢在家鄉拉起了一支特別的民團——湘軍。歷盡艱辛後為清王朝平定了天下，被封為一等勇毅侯，成為清代以文人而封武侯的第一人。後歷任兩江總督、直隸總督，官居一品，清同治十年（1872年）二月病死於南京，終年62歲。

　　曾國藩一生嗜棋，從他的日記和《清人逸事》一書中可看出他頻繁的弈棋活動。他28歲中進士，升翰林院庶起士，次年即見有關他弈棋的記載。在道光二十一年起可查閱到的13年的日記中，他先後曾與53位棋友對弈。這些棋友大多是湖南同鄉，有的是親朋好友，有的是親信幕僚或湘軍中的文職官員，有的是終身不入仕途而喜弈棋的文人。

　　在清朝，人與人之間的尊卑是一個十分重要的問題。而曾氏棋癮發作，則不顧封建等級尊卑的界限，他可以和官位同品的漕運總督吳棠對弈，也可和小小的桐城縣令手談。即便是一個普通舉人也能在楸枰中贏得這位大人物的好感。

　　曾氏不論在自己的官邸或是外出視察，不論是室內或是舟中，不論嚴寒酷暑，只要有棋下便興意風發，即使軍事戰敗也可置於腦後，自己生病也不在乎，甚至弟死妾亡也影響不了他的雅興。他明知下棋未免會貽誤政務軍機，但因太入

迷了，實難戒掉，只好任其下去。

　　曾國藩認為下圍棋「最耗心血」，多下後「頭昏眼花」，有時「眼蒙太甚」。「明知曠工疲神，而屢蹈之。」甚至還曾發誓戒棋，說再下圍棋便「永絕書香」。有時為了戒棋而只觀戰，結果仍「躍躍欲試，不僅只見獵之喜，口說自新，心中實全不真切。」戒棋的結果是愈戒癮愈大，終於成了一個不可救藥的大棋迷。

　　咸豐九年，在三河戰役中，湘軍大將李續賓和他的胞弟曾國葆被太平軍擊斃，同年湖南寶慶（今邵陽）被太平軍圍困，曾國藩「心急如焚」，但仍與棋友吳子序下棋兩局。

第 3 課
從昏著中去追究棋的迷惑性

昏著就是突然思維中斷,犯了不可思議的低級錯誤,它與棋手年齡、心理、長時間緊張對抗有密切關係。

例題 1

黑先

白△飛求生,黑展開猛攻,但最後揮劍淚別,產生了致命的昏著。

黑 孔傑　　白 邱峻

例題 1

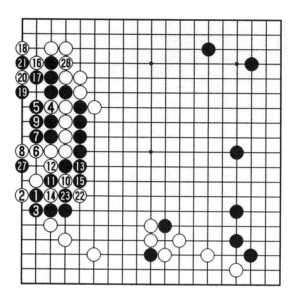

例1　實戰譜　　㉔＝⑳　　㉕＝⑪　　㉖＝㉑

例1　變化圖

實戰譜：黑1頂，白棋似乎陷入了絕境。

白2一路扳，讓人感覺怪怪的，黑棋如果——

變化圖：黑1打住，白4斷出，至14，黑棋將被滾打致死，邱峻期待著黑棋踏入這個陷阱。

實戰黑3團，識破了白棋計謀。以下至15後，白16、18頑抗。

黑19做眼，白20撲入打劫，通常來講這樣下是非常勉強的，但此時由於劫材的關係，白棋可以一戰。

黑25昏著！

　　正解圖：黑 1 沖找本身劫，白 4 粘，黑 5 提，以下至 13 為正變。這樣是黑棋稍好的局面。

　　但經過長時間的激烈廝殺（雙方在此已用掉絕大部分可支配的時間），孔傑產生了錯覺，當白棋下在 28 位打吃的時候，他才發現黑五個子被提掉的話，白棋就連通了。

　　白棋在此全殲了黑棋，本局也就結束了。

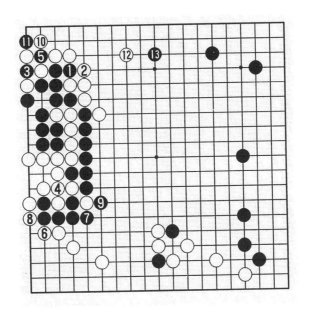

例 1　正解圖

例題 2

黑先

　　這是第 15 屆亞洲杯電視快棋賽決賽。在下邊的攻防中，黑棋產生了敗招。

黑　三村智保　　白　周鶴洋

例題 2

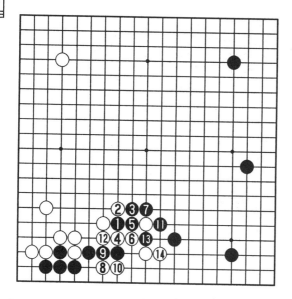

例 2　實戰譜

實戰譜：黑
1 靠白 2 扳時，
黑 3 連扳是昏
著。

據說，當周
鶴洋從 4 位打
時，三村智保臉
色慘白。

變化圖：實戰中的黑 7 原想在 1 位斷，但白 2 竟然可以征吃三子！右上角的黑星，起不到引征的作用。在世界大賽中看錯征子，實屬罕見。

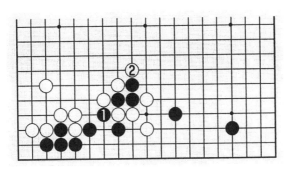

例 2　變化圖

正解圖：黑方正確下法是在 1 位接，白 2 退，這樣雙方平分秋色。

實戰中，黑 7 迫不得已。白 8 點、白 10 退是好手，至白 14，黑下邊被殺。

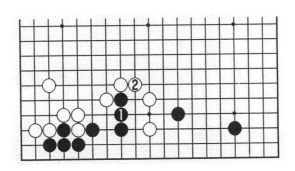

例 2　正解圖

黑　趙善津　　白　劉菁

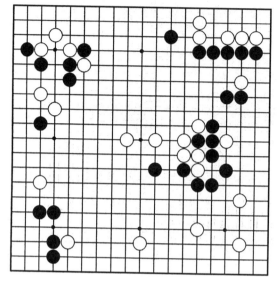

例題 3

例題 3

白先

出戰中日阿含·桐山杯賽是劉菁奮鬥多年才爭取到的資格。但很遺憾，他的大昏著輕易地葬送了這個機會。

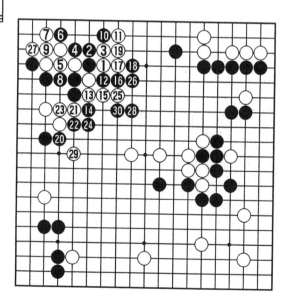

例 3　實戰譜

實戰譜：白 3 擋是劉菁悔恨的一手。

　　正解圖：應該 1 位斷。以下變化至白 7，是白棋形勢不錯的局面。劉菁說他當時已經看到了這個變化，但由於是快棋，他以為還有更好的變化，所以選擇了實戰的下法。

　　黑 4 以下至 20 是必然的進行。白 21 昏著。

　　變化圖：白 1 只好吃。至白 7 雖然局部得分，但勝負道路還很漫長。

　　實戰黑 28 枷，白大勢已去。

　　白 29 刺，是找認輸的臺階。黑 30 緊氣，對局結束。

例3　　正解圖

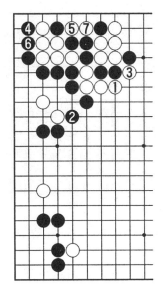

例3　　變化圖

黑　趙善津　　白　常昊

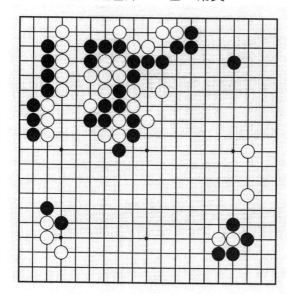

例題 4

例題 4

白先

趙九段的棋，並無驚人之處，但就是這平淡的一手接一手連在一起，卻能始終保持著全局的均衡。

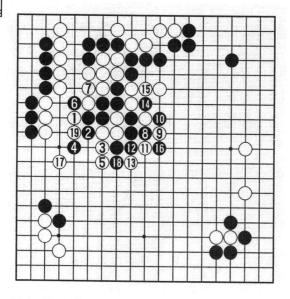

例1　實戰譜

實戰譜：白1打昏著。

黑4好手，以下至黑10後，白11、13是苦肉計，白19儘管吃掉幾粒黑子，但外圍損失很大。

正解圖：白
1尖是一舉獲勝
的良機。對局
中，兩位棋手都
忽視了這一好
手。黑4、6掙
扎，白7撲，以
下至白15，仍
逃脫不了被征的
厄運。

失此良機，
雙方實戰進行至
白19形成轉
換，總體看來是
白方得不償失。

此時，局勢
的天平已稍稍傾
向了黑方。

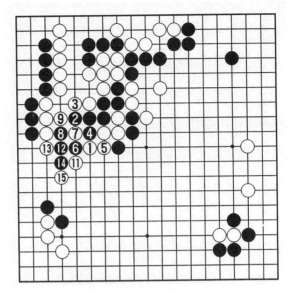

例4　正解圖

黑　王立誠　　白　俞斌

例題 5

白先

王九段英勇
善戰，黑△碰猛
烈，俞斌下出了
悔恨的昏著。

例題 5

圍棋敲山震虎——從業餘四段到業餘五段的躍進

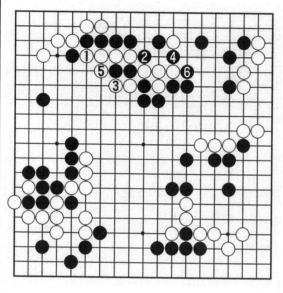

實戰譜：白1斷昏著。

黑2斷，白3只能打，棋局慣性行駛，結果大出俞斌的意料之外。

例5　實戰譜

正解圖：白在1位扳是最佳應手，黑只能2位接，白3是好手，黑4接，雙方至白15聯絡，至此，白方全局實地不差，棋形較厚，將是白優之局。

實戰黑4挖，至6止，白方實利大損，已成了黑優之局。

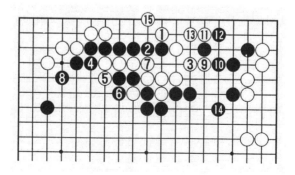

例5　正解圖

例題 6

白先

這是兩位力戰棋手展開的較量，本局雙方殺得天昏地暗，最終狀態異常神勇的古力獲勝。

例題 6

實戰譜：白1昏著！忘記了對手是古力。

恐嚇決不是戰鬥，黑棋採取了迅猛的手段與白對攻，白悔恨已晚。

例6　實戰譜

例6　變化圖

黑　劉昌赫　　白　常昊

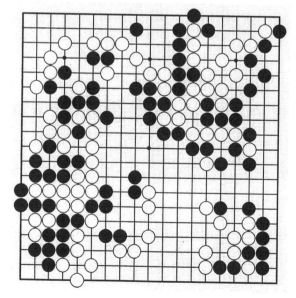

例題7

變化圖：這是王磊的如意算盤，也是一般人的正常感覺。但是古力不同凡響的力量卻在這裏體現。

實戰黑6點，白棋頓時死亡。

白7、9沖斷，與黑展開廝殺，但戰鬥至黑38，白無力回天。

例題7

黑先

第8屆LG杯成為中國棋手重振雄風，重拾尊嚴的關鍵之戰，常昊如履薄冰地連闖兩關。

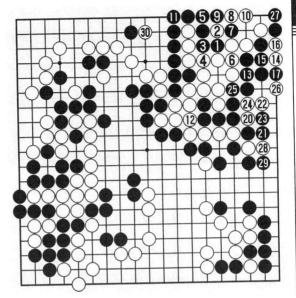

實戰譜：黑
1以下計算有
誤。

　白6接後，
黑7打，白8、
10是常用手
段，棋極為有彈
性。

例7　實戰譜　　　　⑱＝⑯　　⑲＝⑭

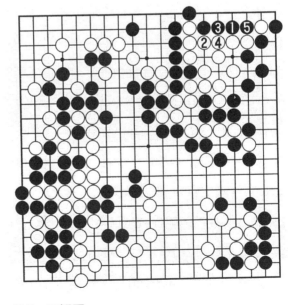

正解圖：黑
1是簡明的下
法。白2、4做
活後，黑5斷吃
一子，當是黑方
小勝之局。

　黑11接是
昏著。

例7　正解圖

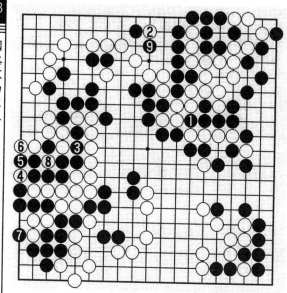

例7 變化圖

變化圖：黑1應斷吃，白2仍需靠下緊氣。黑3再接，至白8成劫，黑9尋劫，白無法劫勝，則仍是黑方小勝之局。

實戰白12價值十目以上，而當黑13緊氣時，白14、16是好手。進行至白30緊氣時，黑方已成了敗局。

例題 8

白先

羅、曹兩位都展示了極高的技藝和鮮明的棋風。洗河大局清明，從容不迫；曹九段明察秋毫，入木三分。

黑　曹薰鉉　　白　羅洗河

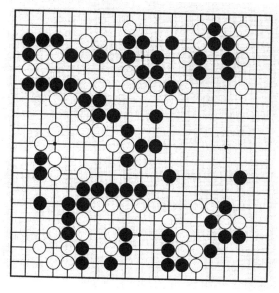

例題 8

實戰譜：白
1斷，黑2拱是
昏著。

白 3、 5
後，黑6只有
打，白7扳，黑
8沖，白9次序
井然，進退有
方。

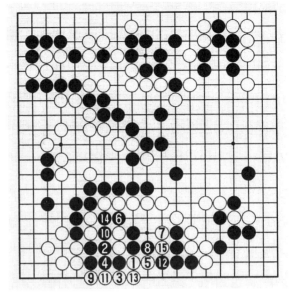

例8　實戰譜

正解圖：黑
1只能單接，白
2至6先手利。
然後白8打下
去。黑13斷強
烈。接著白14
至18應對左邊
或中腹黑棋的強
攻，一賭勝負。

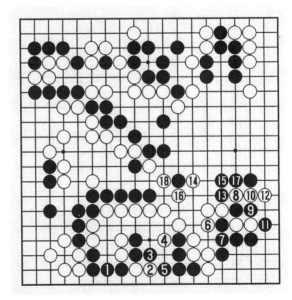

例8　正解圖

例8 變化圖

變化圖：另外，白在 1 位拐出，黑 2 尖，白 3 治理這塊棋，以這塊棋的前途或中央一帶模糊不清的因素與黑方一爭高低。

實戰中白 15 斷，毫無疑問，全局白取得優勢。

例題 9

黑先

近兩個小時的複盤，古力多次發出不堪回首的感慨。當黑白子一手一手交織在棋盤上，其中痛苦何異於再入刀叢。

實戰譜：黑 1 撲真該下地獄呀！這是超級昏

黑　古力　　白　加藤正夫

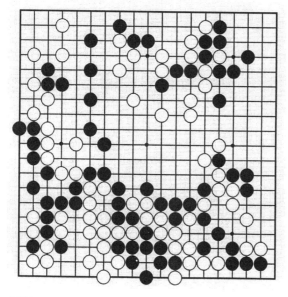

著！

此著給了加藤極好反撲的機會，真是痛心萬分。

正解圖：此時黑只須 1 位收氣，以下至黑 7 成劫，但白 a 位不是劫材，而黑棋在 b 位卻有很多劫材，白明顯不行。

實戰中白 2 打是起死回生的一手。

黑 9 爬後，白 10 斷太銳利了。

黑 13、15 最後決勝負。白 18 以下活棋，對加藤先生來說不會是難題了。

實戰至白 28，黑認輸。

例 9　實戰譜

例 9　正解圖

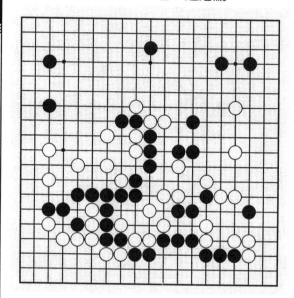

例題 10

白先

趙治勳曾以善於讀秒，並在讀秒中鮮有失誤而著稱。

例題 10

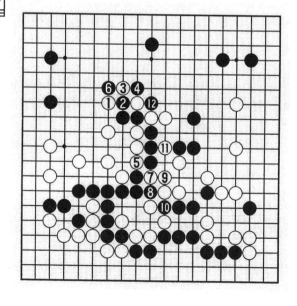

實戰譜：白1枷是昏著！被黑簡單地 2、4沖打，白棋竟然沒有應手，無奈白5擠，以下的進行根本不能稱為轉換。

實戰至黑12，黑棋確立了優勢。

變化圖：白若在 1 位接抵抗，黑 2 打，以下沖出，變化至 16，白顯然不成立。

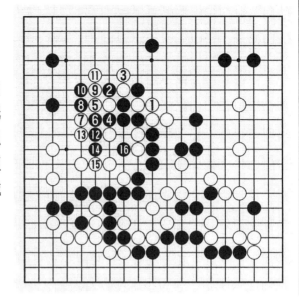

例10　變化圖

正解圖：白在 1 位飛封才是正著，以下至 9，白棋利用棄子先手打厚自身，如此白簡單可保持優勢。

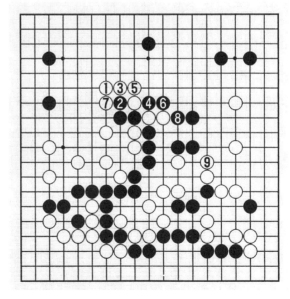

例10　正解圖

黑　小林覺　　白　曹薰鉉

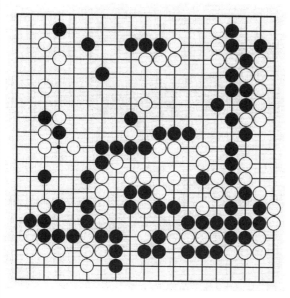

習題1

習題 1

白先

也許是曹薰鉉對騰挪治孤有自信，或者是他有點輕視小林肉搏戰能力，他在中腹一帶行棋給人以一種飄忽之感。

黑　李昌鎬　　白　宋泰坤

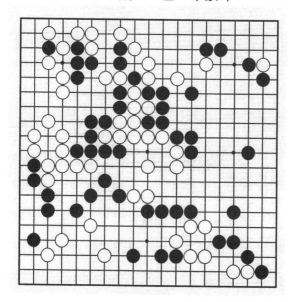

習題2

習題 2

白先

由於白棋猛撈實地，右下一塊白棋十分危險了，黑只有吃掉白棋，才能取得勝利。

習題 3

黑先

這是三國圍棋擂臺賽的比賽，雙方下得甚為精彩，但仔細回顧起來，依田輸得有點冤。

黑　依田紀基　　白　曹薰鉉

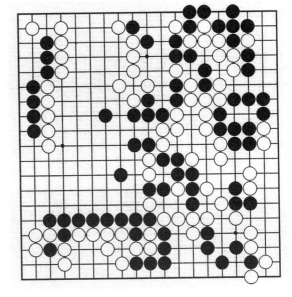

習題 3

習題 4

白先

高手在對局時，雖然在絕大多數情況下都能穩如泰山，心如止水，但豐富的情感仍然會隨著棋勢的起伏而波動。

黑　武宮正樹　　白　坂田菜男

習題 4

黑　睦鎮碩　　白　馬曉春

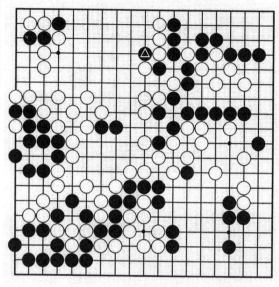

習題 5

習題 5

白先

此 時 白 優勢，黑 ⬆ 斷挑起糾紛，希望在混亂中取勝。

黑　李昌鎬　　白　李世石

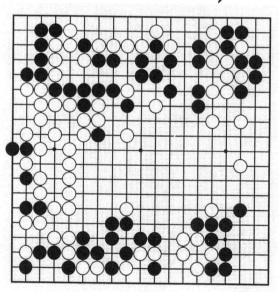

習題 6

習題 6

黑先

李世石以刁鑽辛辣的手段，撼動了李昌鎬堅如鐵石的不動心。

黑 羅洗河　　白 劉昌赫

習題 7

白先

職業棋手最大的困惑就是不知道對手在想什麼，如果對手下出的著法屢屢出乎自己的意料，就會感到茫然。

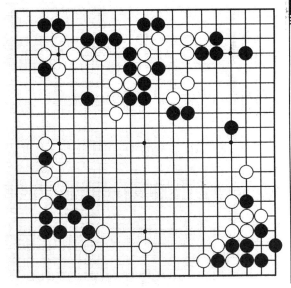

習題 7

黑 王銘琬　　白 趙治勳

習題 8

白先

為挽救圍棋藝術的純潔，衷心懇請各位評棋大家今後手下留情，不要再對這一類有失體面的棋譜進行褒美性的炒作。

習題 8

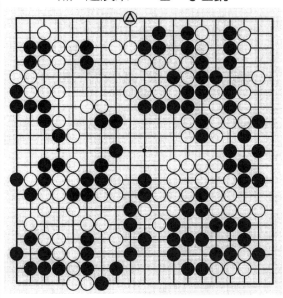

黑　趙漢乘　　白　李昌鎬

習題 9

圍棋敲山震虎——從業餘四段到業餘五段的躍進

習題 9

黑先

此時全局黑稍優，白 ⊙ 跳具有很大的迷惑性，結果黑棋跳進了白方設計的陷阱。

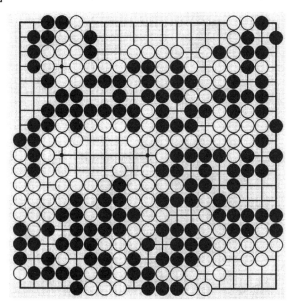

黑　柳時薰　　白　王立誠

習題 10

習題 10

白先

本局在最後收單官，白打吃，黑不接，導致黑六子被吃，創下了「天下第一昏」的美名。

習題1解

實戰譜：黑
4擋是瞎劫，這
是昏招！

白5粘劫，
分外喜悅。

黑6接，白
7夾雙方對殺——

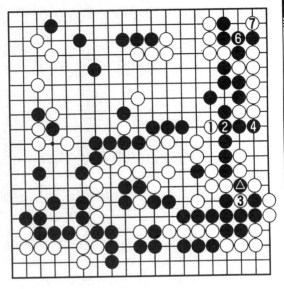

習題1　實戰譜　　　　　　　　⑤ = △

變化圖：黑
如在1位扳，白
2立後，黑3立
阻渡，白6立
時，黑7必點，
白有10、12爬
回的手段。

習題1　變化圖

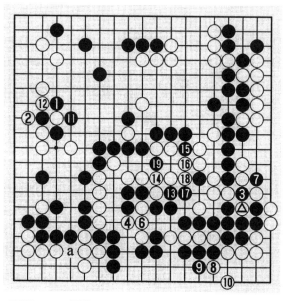

習題 1　正解圖　　　　　　　　❺ = △

正解圖：黑必須在 1 位打找劫（黑在 a 位沖的劫材小了），白 2 忍讓，黑 3 提劫，白只好找 4 位的劫，黑 5 粘劫，以下變化至 19，白中腹棋不活。

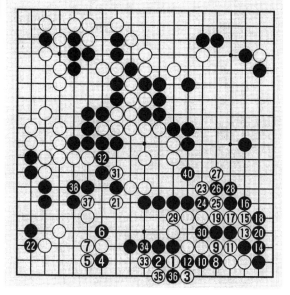

習題 2　實戰譜　　　　㊴ = ①　　㊶ = ㊱

習題 2 解

實戰譜：白 1、3 擴力眼位，但黑 8 手筋，白 9、11 抵抗。黑 12 打是不易察覺的昏招！因白 13 至 31 先做準備工作。白 33 是起死回生的妙手！此招一出，一劍封喉！實戰

至 41，現在黑棋多下一手，白棋居然活出了十三目！無疑黑一敗塗地。

正解圖：黑在 1 位接是正著，白 2 以下掙扎，但黑 15、17 冷靜攻擊後，白大龍就會壯烈犧牲。

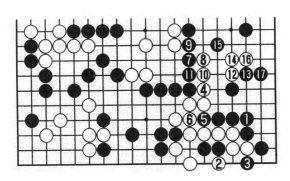

習題 2　正解圖

變化圖：白⚠何為妙手？黑 1、3 殺白，白 4 好手，以下至 10，黑失敗。

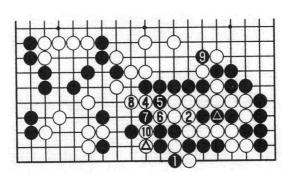

習題 2　變化圖　　　　　　　❸ = ⚠

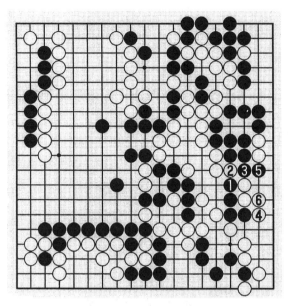

習題 3　實戰譜

習題 3　正解圖

習題 3 解

實戰譜：黑 1 沖是失著，可按昏著論道。

當黑 3 斷時，白 4 扳轉身，黑 5 吃兩子，所得有限。

正解圖：黑在 1 位扳是正著，白 2 必擋，黑 3、5 沖斷後，再於 9 位斷，至 15 接，白棋大肥尾巴被截斷。

習題 4 解

實戰譜：白
1 跳殺，這是大
昏著，想不到一
代強豪坂田也犯
這種低級錯誤。
白 7 又是第二個
昏著。

實戰至 16
打，黑淨活，坂
田如夢初醒。

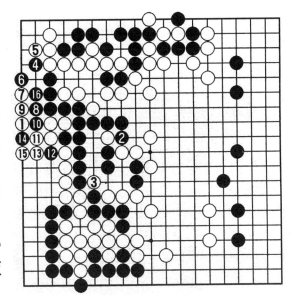

習題 4　實戰譜

正解圖：白
1、3 是簡單有
效的殺著，年邁
的坂田視而不
見，歲月真是無
情啊。

習題 4　正解圖

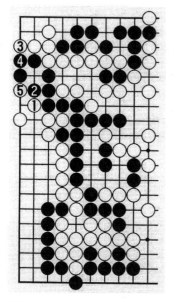

習題4 變化圖

變化圖：白1至5的手段，半個世紀前，坂田就知道，可是偏偏在實戰中讓黑淨活。

習題5解

實戰譜：白1打頑強抵抗是敗著。這裏的變化對於頂尖高手來說，一分鐘之內全部可以算清。所以說，白1同時也是昏著！

實戰黑2扳，以下至14，白十分難辦。

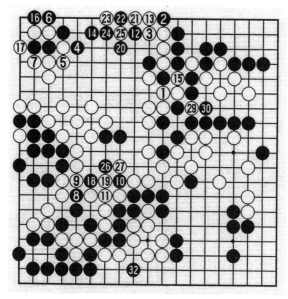

習題5 實戰譜　　　28 = 22　　31 = 25

變化圖1：白1點殺，黑有2位尖的防守手段，以下至16止，黑棋活棋。

習題5　變化圖1

變化圖2：白1在這裏點殺，黑2、4後，雙方戰鬥至12，黑仍然是活棋。

所以，實戰中，至25成劫，最後黑32尋劫，給了白棋致命的一擊。

習題5　變化圖2

正解圖1：當初，白在1位打稍作退讓，至9白棋目數稍損，但不足以影響勝負。

習題5　正解圖1

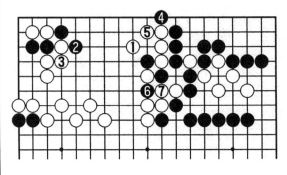

習題 5　正解圖 2

正解圖 2：
白 1 跳也可以，黑 6 打，白 7 反擊，黑棋也無棋。

習題 6 解

實戰譜：黑 1 接是昏著！

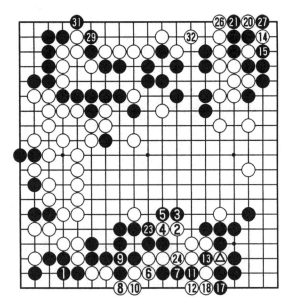

習題 6　實戰譜　⑯㉒㉘ = △　⑲㉕㉚ = ⑬

白 10 粘妙手，李世石從一路解開了這個「實戰發陽論」！由於李昌鎬漏算了此著，實戰至 32 就是順理成章的事，其結果白棋取得了全局的優勢。

正解圖：黑 1 單立只此一手。不可思議的是克制力和計算力都非常強的李昌鎬對此卻視而不見。

習題 6　正解圖

變化圖：黑 1 立，局部白雖不活，但白 4、6 後，左邊黑棋反而無法逃生。

習題 6　變化圖

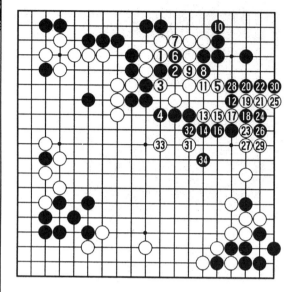

習題 7　實戰譜

習題 7 解

實戰譜：白1次序失誤，這一失誤堪稱本局的昏著！

黑2長破眼，白3斷，黑6以下痛下殺手，至34止，白巨龍被殲。

正解圖：白1先扳是次序的關鍵，黑2必斷，白3再團，黑4如打，以下至白9貼，活棋不成問題。

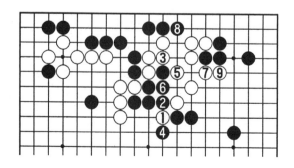

習題 7　正解圖

變化圖：黑 4 長破眼，白 5 貼是好棋，黑 16 立後，白 17 巧手，至 29，雙方均可接受。

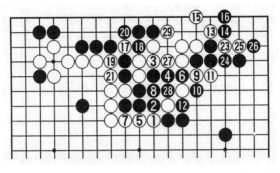

習題 7　變化圖　　　　　　　　　　㉒ = ⑰

習題 8 解

實戰譜：白 1、3 扳粘是先手，對局雙方當時認為都沒棋！

　　白 17 想鬧點事，白 19、21 利用「打將」爭取時間，白 23 至 29 簡單出棋，天上掉下來的大餡餅。王銘琬趕快認輸，多少為職業棋手保留了一絲體面。

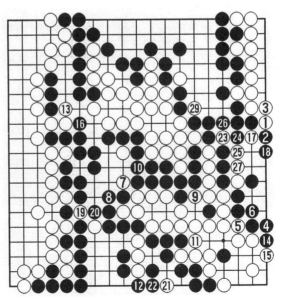

習題 8　實戰譜　　　　　　　　　　㉘ = ㉓

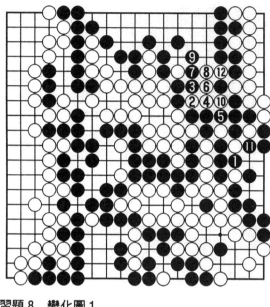

習題 8　變化圖 1

變化圖 1：
實戰譜中黑 26
若在 1 位提，白
2 斷打，黑 3
逃，雙方變化至
12，仍出棋。

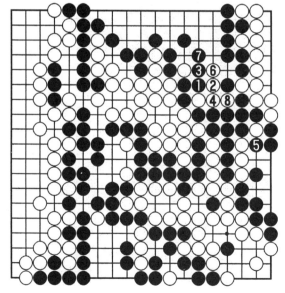

習題 8　變化圖 2

變化圖 2：
這是王銘琬認輸
的場面。黑 1 如
逃，白 2 反打是
好手，假如黑 3
拐吃一子，以下
至 8，白突出重
圍。

變化圖 3：黑
3 提，白 4 打，以
下至 12 成劫，無
疑白有利。

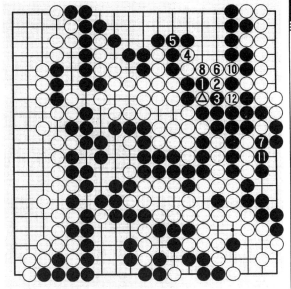

習題 8　變化圖 3　　　　　　　　❾ = △

習題 9 解

實戰譜：黑 1
至 11 將劫材全部
走淨，是昏招！

黑 13 尖時，
白 14 撲絕妙。黑
棋若不打劫，則
成 後 手 ， 若 打
劫，此時劫材又
完全不利。

實戰黑棋選
擇打劫抵抗，變
化至白 34，黑棋
的敗勢也就無法
挽回了。

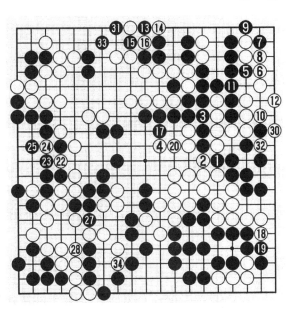

習題 9　實戰譜　　　㉑㉙ = ⓭　　㉖ = ⑯

正解圖：黑1先尖才是正確的，此時白2只好接（白如走a位產生劫爭，此時黑劫材有利），黑3沖，以下定型至17，黑棋盤面近十目的優勢。

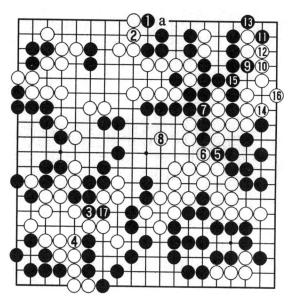

習題9　正解圖

習題 10 解

實戰譜：白1打，黑2占單官，白3提黑六顆子。

按日本棋院報導，雙方收官子至黑2時，柳時薰說：「結束了吧？」王立誠沒有反應，繼續收單官，當行棋至白1打吃時，柳時薰沒有接，而走在黑2位，當他剛下黑2時，柳時薰才發現自己的六子處於被吃狀態，所以就想拔子重下，此時王立誠提出抗議並提掉六子。

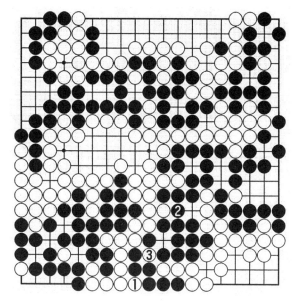

習題 10　實戰譜

　　柳時薰瞬間驚呆了，裁判驚愕三十秒後，才想起讀秒，快讀到一分鐘時，柳時薰抬頭說：「請等一下，我想問一下規則……」柳時薰認為按日本規則，單官是可不收的，棋局在他的六顆子未拔之前就該結束了。王立誠則堅持自己從未說過棋局結束的觀點。

　　棋局被暫停後，裁判石田芳夫九段和主辦方《讀賣新聞》代表經過近一小時的商議並反覆觀看比賽錄影後宣佈：「在雙方未同意比賽結束前，比賽必須按正常次序進行下去。」

　　王立誠則堅持他在對局中未發一詞，意味著本局要繼續進行，對此，柳時薰只好認輸，驚天大漏勺──昏著導致的敗局才謝幕收場。

圍棋故事

一代權臣的圍棋緣（下）

曾國藩下棋時，一方面是因為自己酷愛圍棋，另一方面也是想透過下棋來擺脫疾病的困擾。據記載，他「終身患癬，每晨起必圍棋，公日注揪枰，而兩手自搔其膚不息，頃之案上肌屑每為之滿。」曾氏下棋還有一點，即將圍棋戰術用於實際軍事用途。

古往今來，圍棋是許多名人雅士所推崇的一項娛樂。因為圍棋中複雜的算路一如生活與事業中許多需要解答的難題，一環接一環地加以落實，一步接一步地逐漸推進。而這個漫長的過程不是一朝一夕就可以達到的，這需要一個人有良好的心性與修養。人的內心如水，真正有肚量和抱負的人，心胸像海一樣寬廣。對曾國藩來說，圍棋既是他調劑身心的良方，也是他修練心性的秘訣，更是他感悟用兵與處世之道的依據。

應該說，曾國藩之好棋，絕非一般的棋迷之耽於玩樂，而是由圍棋來感悟兵法，縝密思維。曾國藩練兵時，每天午飯後總是邀幕僚們下圍棋。一天，忽然有一個人向他告密，說某統領要叛變了。告密人就是這個統領的部下。曾國藩對著棋局不動聲色，沉吟片刻後命令手下將告密者殺了示眾。一會兒，被告密要叛變的統領前來給曾國藩謝恩。曾國藩面色一變，陰沉著臉，命令左右馬上將統領扣下。

幕僚們都不知為什麼，曾國藩笑著說：「這就不是你們所能明白的了。」說罷，命令把統領斬首了。他又對幕僚們

說：「告密者說的是真的，我如果不殺他，這位統領知道自己被告發了，勢必立刻叛變。由於我殺了告密人，就把統領騙來了。」

如此深的權謀城府，如此細緻周密的考慮，實在是一位政壇高手之所為。

如果說曾國藩自圍棋中汲取了權術與心機，那麼，這一切並未能最終改變他自己的命運。他功高震主，雖一生處世謹慎，但仍為清廷所猜忌；他位極人臣，卻晚景淒涼，舊部個個離他而去。

《圍棋賦》（上）

馬 融

略觀圍棋兮，法於用兵。

三尺之局兮，為戰鬥場。

陳聚士卒兮，兩敵相當。

拙者無功兮，弱者先亡。

自有中和兮，請說其方。

先據四道兮，保角依旁。

緣邊遮列兮，注注相望。

離離馬首兮，連連雁汀。

踔度間置兮，徘徊中央。

違閣劄翼兮，左右翱翔。

道狹敵眾兮，情無遠行。

棋多無冊兮，如聚群羊。

第 4 課
從華麗的棋風中去體會美感

　　圍棋是比賽的藝術。儘管圍棋勾心鬥角，戰鬥激烈、殘酷，但在漫長的棋局演進中，同樣有華麗的樂章，讓我們去體會圍棋美感。

例題 1

　　白△打入，想利用厚勢攻擊黑棋，黑怎樣構思全局性的計畫。

例題 1

正解圖：黑1華麗。這手棋間接照顧了上方的兩子。

白2尖，黑3又是棋形急所。至7止，當初白棋想進攻黑棋，卻被黑輕輕化解，自己在低位聯絡，白作戰失敗。

例1　正解圖

變化圖：白2飛分斷，黑3、5跨斷，果斷有力，不管白走a位還是b位，作戰都不利。

例1　變化圖

失敗圖：黑1飛逃軟弱，白2、4後，黑外圍幾子薄弱，右下角空虛。

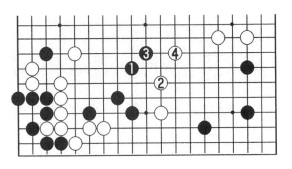

例1　失敗圖

例題 2

這是常見局面，黑棋如何著手？

例題 2

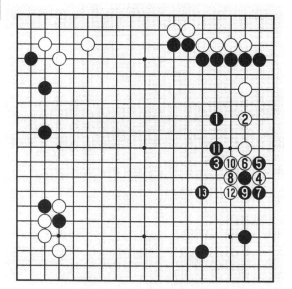

例 2　正解圖

正解圖：黑1是華麗的攻擊，賞心悅目。

白4托求生，黑5以下的攻擊十分愉快，一邊鞏固角地，一邊得外勢，十分滿意。

變化圖：白1靠想突圍。黑2必扳，當白3虎時，黑4打是簡明之策。當雙方戰至黑12，白苦不堪言。

例2　變化圖

失敗圖1：
黑1長是第一感。白2守，黑3白4後，由於白△子的存在，黑在上邊無發展前途。

例2　失敗圖1

例2　失敗圖2

失敗圖2：

黑1打入，白2斷，反擊嚴厲，黑3以下進行戰鬥，至17形成複雜變化，但此戰鬥對白稍稍有利。

例題3

左上角的棋型似曾相識，但這是黑輕靈構思問題。

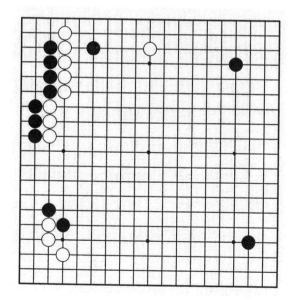

例題3

正解圖：黑 1 凌空吊，輕靈。白 2 飛。黑 5 虛枷發力，白 6 沖，以下戰鬥至 25，雙方別無選擇。

例3　正解圖　　　　　　　　⑱ = ❺

變化圖：白若在 1 位拐出，黑 2 擋嚴實。至黑 8 後，白 a 征子不利，白上邊四子被吃。

例3　變化圖

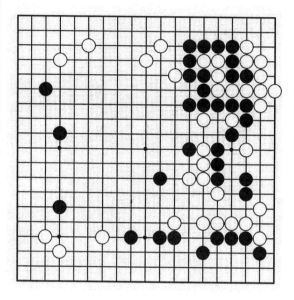

例題 4

例題 4

右邊一塊白棋不安定，左邊黑陣也要破壞，白怎樣構思。

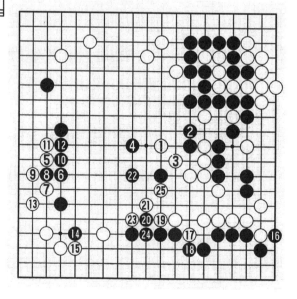

例 4　正解圖

正解圖：白1象步穿出，步伐輕盈。黑4攻時，白5打入破空，至13成功。

黑16打破眼，白17以下從容應對，至25虎，已獲安定，全局白實空領先。

變化圖：黑1若斷，但白2長，黑3必須先壓出，白4以下至10，黑三子被殺。

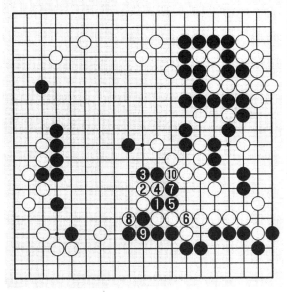

例4　變化圖

例題 5

黑⚫靠，欲攻擊右邊一顆白子，白怎樣輕靈行棋。

例題 5

正解圖：白1輕靈一飛，再白3扳出，這樣快速定型，在自己優勢情況下更好。

黑4、6聯絡，白7、9整形，很好地簡化了局勢。

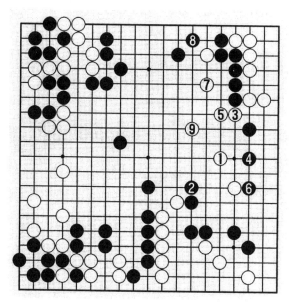

例5　正解圖

變化圖：黑1靠出作戰，至白6壓後，黑自身難處理。

失敗圖：白若在1位扳，黑2必反扳，至11後，黑搶佔了12的要點，上邊潛力增加。

例題 6

黑▲飛想破壞白中腹，白怎樣針鋒相對挫敗對方陰謀。

例5 變化圖

例5 失敗圖

例題6

正解圖：白1強行封鎖，是華麗的大模樣作戰構思。

黑2、4突圍，白5扳是引而不發的好手，黑6虎，白7打，以下至11拆，黑有走單官之嫌。

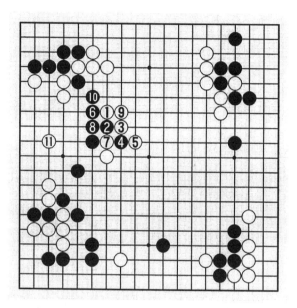

例6　正解圖

變化圖：白5若打，黑8長後，白9尖至25，棋局形勢不明朗。

失敗圖：白1、3沖斷，頭腦簡單，黑4靠手筋，白難以擺脫困境。

例題 7

黑▲壓，黑棋左下角孤棋安全聯絡，白當務之急是破壞黑右上角大形勢。

例6　變化圖

例6　失敗圖

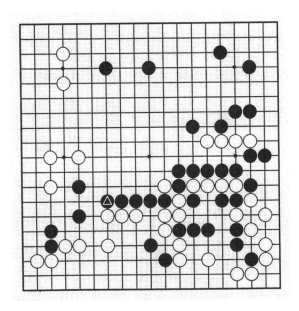

例題 7

正解圖：白 1 天馬行空，劃破夜空。

黑 2 守時，白 3 點又是華麗的手法，以下至 8 後，白 9 回拆，至此，全局形勢開始接近。

例 7　正解圖

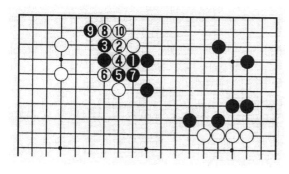

例 7　變化圖

變化圖：黑 3 擋，阻渡反擊，白 4、6 沖打後，再白 8、10 扳接，黑三子被吃。

失敗圖：黑1靠，白2尖好，黑3挖，雙方戰鬥至白8，黑作戰有引狼入室之嫌。

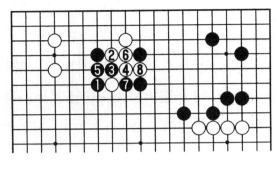

例7　失敗圖

例題 8

　　白⚫左邊一子孤獨逃出來倍感壓力，要輕巧靈活地處理。

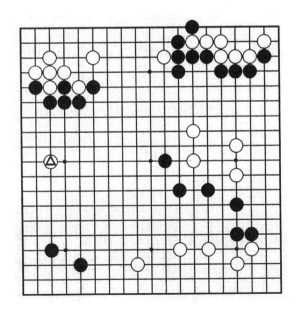

例題 8

正解圖：白 1 鎮華麗，黑 2 強硬靠。

白 3 碰騰挪，黑 4 補一手，白 5 以下活角，白棋在實地上收穫不小。

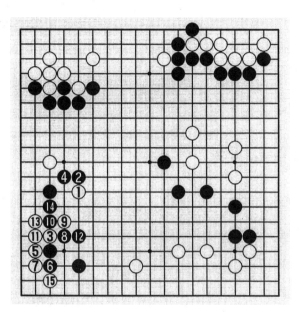

例 8　正解圖

變化圖：黑 2 若出，白 3 靠下，尋求輕身騰挪，手法極其華麗輕巧。

失敗圖：白 1、3 的走法，太缺乏想像力了，除了被動挨打之外，還要影響右邊的四個白棋。

例題 9

黑▲一子陷入重圍，怎樣漂亮地突圍。

例8 變化圖　　　　　　　例8 失敗圖

例題9

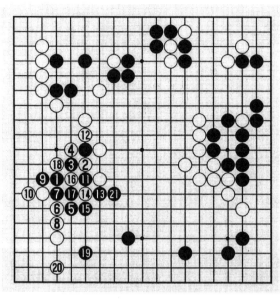

例9　正解圖

正解圖：黑1尖沖著法靈活，手法華麗。

白2、4避虛擊實。黑5輕靈飛出，以下至21，黑棋不但順利逃出，而且棋形漂亮。

變化圖：白2若挺起，黑3靠後，生出了5位扳的手段，白頓時左右為難。

例9　變化圖

例題 10

　白怎樣在上
邊行棋。

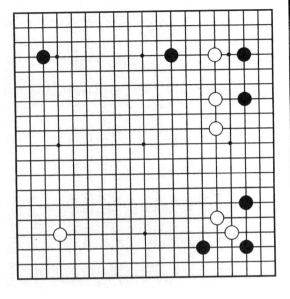

例題 10

　正解圖：白
1 輕靈掛，盡展
白棋對中腹的熱
愛與追求。

　白 7 至 12，
雙方調整棋形，
我們強烈地感受
到圍棋的浪漫與
華麗。

例 10　正解圖

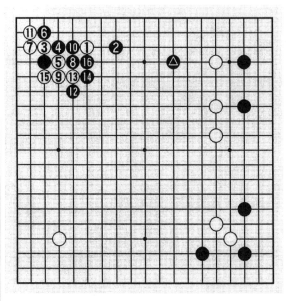

例10　失敗圖

失敗圖：白
1 在低位大飛
掛，黑 2 夾擊，
白 3、5 托斷，
以下至 16 是定
石，黑 ⬤ 一子
恰到好處。

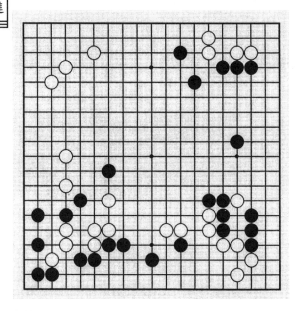

習題 1

習題 1

現在局勢平
靜，右邊黑棋有
陣勢，白怎樣構
思中腹行棋計
畫。

習題 2

黑怎樣利用
右下角的殘子,
構思左邊的大模
樣。

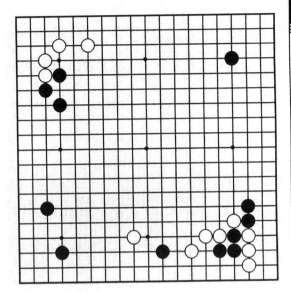

習題 2

習題 3

黑 a 位沖斷
是很嚴厲的,白
怎樣巧妙地構
思。

習題 3

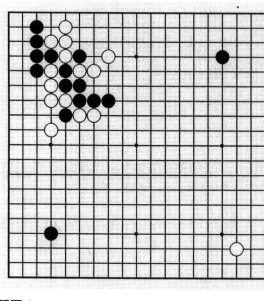

習題 4

左上角是大斜走出的棋形，黑先行，怎樣走出傳世佳著。

習題 4

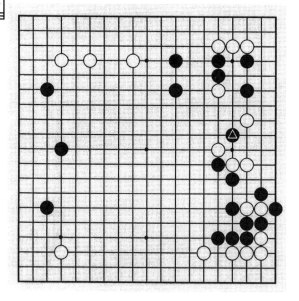

習題 5

黑▲刺，白怎樣防守。

習題 5

習題 6

黑先行，a
位的中斷點怎樣
補。

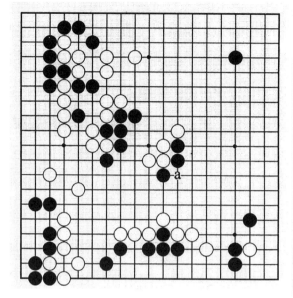

習題 6

習題 7

黑⚫斷，白
怎樣華麗地在上
邊騰挪。

習題 7

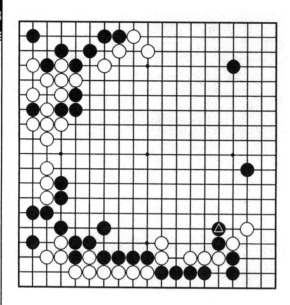

習題 8

習題 8

黑◬長極其鋒利，白怎樣攻防。

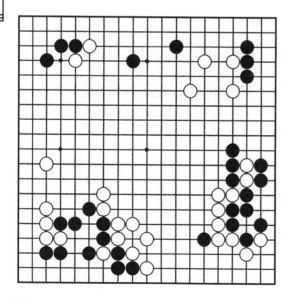

習題 9

習題 9

上邊黑強白弱，白在上邊行棋，既要輕，又要快。

習題 10

黑❹一子陷入重圍，怎樣輕巧逸出。

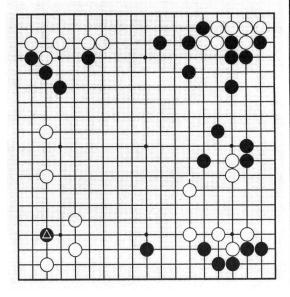

習題 10

習題 1 解

正解圖：白1鎮似攻非攻，黑2象步邁出，白3順調往黑陣中滲透，黑4整形，雙方均可接受。

習題 1　正解圖

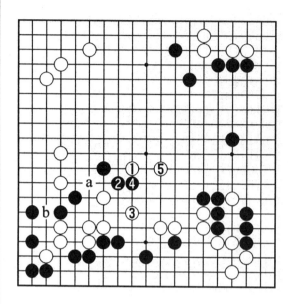

習題1　失敗圖

失敗圖：黑2穿象眼，白3、5順調行棋，黑由於有 a、b 等毛病，三子有走重之嫌。

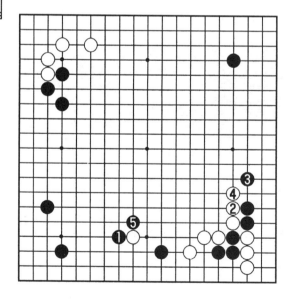

習題2　正解圖

習題2解

正解圖：黑1靠華麗、嚴酷。由於白不好應對，走了2、4兩手。

黑5扳，氣吞山河，左邊的陣勢頓時立體化。

變化圖 1：白
2 扳正面抵抗，黑
3 斷，以下至 9 先
手得利後，再於 11
位拆，明顯成功。

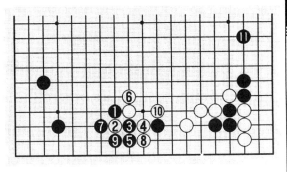

習題 2　變化圖 1

變化圖 2：白
2 扳，黑 3 斷，白
10 擋後，黑 11 至
17，a、b 兩點，黑
必得其一，白崩
潰。

習題 2　變化圖 2

變化圖 3：白
2 立下，黑 3 扳有
千鈞之力，白 12
後，黑 13 斷打，
讓白棋重複，至
29，成了一道完美
的風景線。

習題 2　變化圖 3

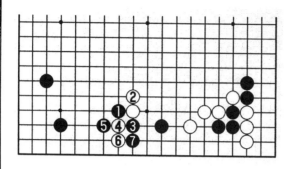

變化圖4：白2上長，黑3扳過，白4斷，黑5、7處理，白兩子無法動彈。

習題3　變化圖4

習題3解

正解圖：白1二路潛入是華麗的，令人佩服。黑2守角，白3飛，黑4、6若沖斷，白5、7處理，黑在右邊所得十分有限。

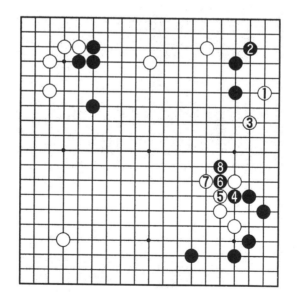

習題3　正解圖

變化圖：黑若在 2 位應，白 3 守角，黑交換幾手後，於 10、12 沖斷，變化至 18 後，由於右邊漏風，黑空不是很大。

失敗圖：白 1 補斷是常見之著，但缺乏妙味。

習題 3　變化圖

習題 3　失敗圖

習題 4 解

正解圖：黑 1、3 步調絕妙，可謂進退自由。當時任裁判長的山部俊郎九段說：「光是看到這一手，我來札幌（比賽在札幌進行）也是值得的。」

習題 4　正解圖

習題 4　變化圖 1

變化圖 1：
白若 2 位頂，黑 3 飛輕靈，白 4 只能扳下，至 7 黑形厚。

變化圖2：
白若2位尖，則
黑3尖是次序。
以下至7，黑棋
雖然未能將白棋
封住，但白棋一
個眼也沒有，十
分難受。

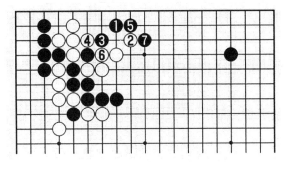

習題4　變化圖2

習題 5 解

正解圖：白1打，白3是極為華麗的手段，黑4、6
後，白7補一手，右邊白化險為夷。

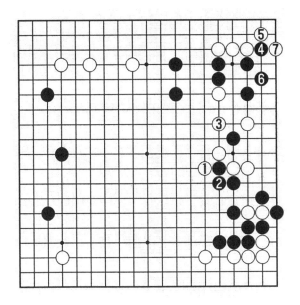

習題5　正解圖

變化圖：黑 1 斷，白 2 接，以下至 7，白棄掉兩子，先手走厚自己，黑不划算。

失敗圖：白 1、3 手法笨拙，黑 4 尖後，白十分難辦。

習題 5　變化圖

習題 5　　失敗圖

習題 6 解

正解圖：黑 1 夾華麗。白 2 斷，黑 3、5 打後，再 7 位虛枷是關鍵的一步，黑棋利用棄子最大限度地擴張右下一帶。

變化圖：白 1 斷打，黑 2 接只此一手，以下至 4，白吃兩子很厚，但黑 4 接後，右下角十分龐大。

習題6　正解圖

習題6　變化圖

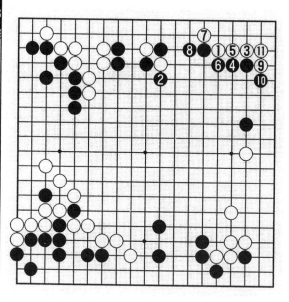

習題 7　正解圖

習題 7 解

正解圖：白1碰騰挪，手法華麗。黑2打冷靜，白3以下至11活角，在實地上獲得了領先。

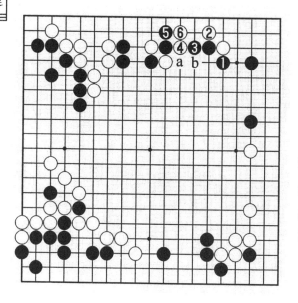

習題 7　變化圖

變化圖：黑1扳正面作戰，白2下邊扳黑不舒服。黑3如長，白4、6後，黑a白b，則黑不行。

習題 8 解

正解圖：白
1 占急所是華麗
之著。

　白 7 黑 8
後，白 9 扳有
力，至白 13 止，
黑棋當初有潛力
的形勢被白棋魔
術般地弄得子力
都龜縮到一個小
角上去了！

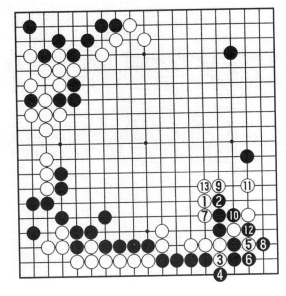

習題 8　正解圖

　變化圖：白
1 碰過於激烈！
黑 2 斷嚴厲，由
於白棋兩塊棋被
斷開，黑棋厚勢
將發揮威力。

　以下至白
15 就地做活，
委屈。

習題 8　變化圖

習題 9　正解圖

習題 9 解

正解圖：白1輕靈華麗，黑2緊緊靠住，白3點俏皮，黑4後，白5再扳，黑6愚形斷，受人擺佈，十分難受，黑8、10抵抗，白11至17，枷死黑棋。

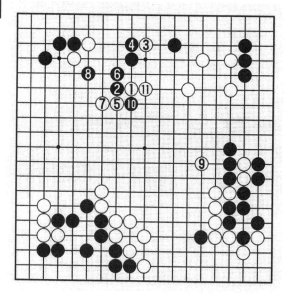

習題 9　變化圖

變化圖：黑若4位擋，白就5位扳，這樣白就搶到了9位飛的要點。黑10斷，白11長，迎接戰鬥。

習題 10 解

正解圖：黑 1 肩沖，白 2 挺時，黑 3 是好手，白 4 蓋，黑 5、7 漂亮突圍。

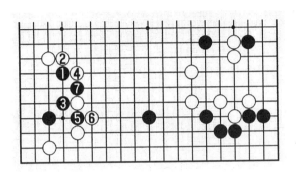

習題 10　正解圖

失敗圖：黑 3 長太平凡了，白 4、6 先手便宜，黑成愚形，至 8 黑受攻不好。

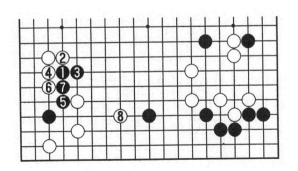

習題 10　失敗圖

圍棋故事

總統的圍棋段位

　　1950 年 3 月 27 日是李承晚的生日。韓國棋院第 2 位理事長崔夏永想到了既不花錢、又體面的辦法，就是給李承晚授名譽圍棋段位，從而解決韓國棋院初期的一些困難。

　　韓國棋院作了沒有先例的名譽九段允許狀，內容如下：「允許狀／名譽九段李承晚／貴下棋力已達到入神之域，允許茲以段位／1950 年 3 月 27 日／韓國棋院理事長崔夏永」。

　　接到允許狀的李承晚說道：「我怎麼才九段啊？」場內立即一片大笑。韓國棋院授愛棋家或業餘棋手的段位最高也是 7 段，所以授給李承晚的九段允許狀是圍棋界獨一無二的特例，也是圍棋界的一個話題。

　　李承晚說自己在中國流亡時看朋友下棋後就被圍棋迷住了。當時趙南哲估計他的棋力應該是 5 級左右。

　　1991 年 9 月 10 日，青瓦台邀請了國內各領域中為國爭光的 14 人共進午餐。12 歲的小發明王——金亭宇，蒙特利爾國際電影節中獲得最佳女主角的李慧淑，少年圍棋王——李昌鎬四段等明星們和盧泰愚共進午餐時也談論了關於圍棋的軼事，後來有家媒體登了盧泰愚的圍棋實力是長考型的 3 段左右的報導。

　　大概是八年前，日本前首相剛退位不久，他在東京舉行的世界業餘圍棋錦標賽開幕式祝詞中說道：「我被授予了業餘最高段位業餘 8 段，但真正的圍棋實力是國家機密，所以

不便透露。」

　　場內爆笑一片。

　　大體上，東亞的高位政治領導人都對圍棋有興趣或有些瞭解。

　　朴正熙和青瓦台秘書辛范植代辦下過很多次棋，傳言全斗煥也很喜歡下圍棋。

　　蔣介石的圍棋實力沒人能知道，但他收藏的棋盤的腿上有精雕的獅子像，而且棋子是用翡翠和瑪瑙做的，可見他對圍棋也有一定的認識。

《圍棋賦》（下）

馬　融

守規不固兮，為所唐突。

深入貪地兮，殺亡士卒。

狂攘相救兮，先後並沒。

上下遮離兮，四面隔閡。

圍合罕散兮，所對哽咽。

韓信將兵兮，難通易絕。

自陷死地兮，設見權謠。

誘敵先行兮，注注一室。

第5課
從自由奔放中探索未知棋道

　　圍棋博大精深，變化無窮，自古以來，人們在「金角銀邊」中窮盡了變化，只有在未開墾的中腹去探索，才能尋找到新的棋道。

第1局　對抗紀念棋

　　1932年，日本《讀賣新聞》為了紀念本報第2萬號出版，決定舉辦由16位當時實力最強的棋手參加的比賽，冠軍將有資格與當時棋界領袖人物本因坊秀哉名人進行一局對抗紀念棋。吳清源當時獲得了冠軍。

　　年僅19歲的吳清源無視名人的權威，執黑下出了「三三，星，天元」的奇異布局，頓時在因循守舊的日本棋壇，掀起了軒然大波。甚至有人說：「這是對名人的失禮。」

　　白10、14守角，黑21、23經營中腹。

　　黑29、31攻擊，白32、34是常用騰挪手段。

　　進入百手之後，黑棋取得了優勢。

　　當時有舊時遺風叫暫停，黑方以此向白方表示尊敬和求教。所以，約定每回下到下午四點止，在輪白下子時暫停。這樣白方回家研究好下一手後再續弈，這是棋界盡人皆知的常識。

　　據傳，本因坊門下眾徒在暫停後見是黑優勢，便齊集秀哉宅邸研究，在研究中前田陳爾五段發現了白160著的鬼

黑　吳清源五段　　白　本因坊秀哉名人

1933 年 10 月 16 日～1934 年 1 月 29 日於日本

㊴ ＝ ㉜

手。

後來，在第二次世界大戰後的一次新聞座談會上話題涉及到了這盤棋，當時瀨越憲作八段說：「據說白 160 這一手是前田先生發現的。」

這句話立即刊登在報紙上，於是激起了坊門的憤怒，瀨越也由於這次舌禍辭去了日本棋院的理事之職。

最後白勝二目，歷時三個月之久。

第 2 局　懸賞三番棋第 1 局

《時事新報》主辦了先相先的三番棋。今天，即使九段與初段對局也是分先下，但當時的段位等級制度非常森嚴，

黑　吳清源五段　　白　木谷實六段
1934 年 5 月 8 日於日本

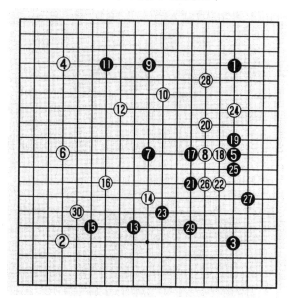

即使只相差一段也不能分先對局。

　　《時事新報》懸賞兩千元讓讀者們預測勝利屬於誰，那可是個有一千元就能夠造房子的時代。

　　這是雙方都以三連星開局的新布局。

　　對局之前，木谷實和吳清源去了信州的地獄谷溫泉。溫泉的旅館是木谷君新婚妻子美春夫人的娘家。在那兒，木谷君口述了他的著作《定石與布局的統一》。吳清源在一旁聽著，受到極大的啟發，並熱心地與木谷君探討了有關布局的問題。回東京後，他們參加了當年秋季升段賽，並分別取得了第一名（吳）和第二名（木谷）的好成績。從此，新布局深入人心，兩位自然也聲望日隆。

白8以後，雙方展開了空中大戰。

黑29、白30搶佔要點，這是探討中腹攻防的棋局，最後白棋點角求活而放棄了先機，吳清源以6目勝出，三番棋吳清源2比1戰勝木谷實。

第3局

武宮正樹九段的三連星就像東升的旭日一樣，每天都是新的。創新和探索，是武宮宇宙流的核心思想。趙治勳說：「武宮君一旦向宇宙起飛，往往就像以宇宙空間為家，在那裏居住似的。」藤澤名譽棋聖曾說過：「我的棋譜也許過五

黑　武宮正樹九段　　白　林海峰九段

第1屆富士通世界職業圍棋決賽

1988年9月3日於日本

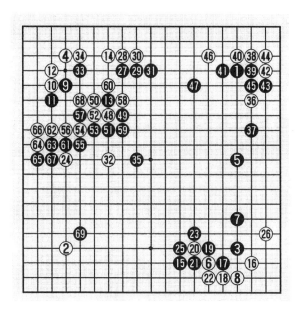

十年後會被人遺忘，但武宮的棋譜卻能流芳百世。」

黑 13 大飛自由奔放。黑 15 夾擊是宇宙流作戰開始。

黑 27 飛壓，繼續貫徹宇宙流的方針。白 36 掛角當務之急，至黑 47 兩分。白 48 靠好手！既補強白 24、32 兩子，又衝擊黑的薄弱環節。

黑 51、53 以下形成激戰。白 58 斷是惡手。

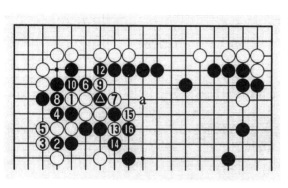

圖 1

⑪ = ▲

圖 1：白 1 打是最強抵抗。黑 2 沖，以下將白棋滾打，至 16 形成打劫。雖然白一時找不到適當的劫材，但可先在 a 位外逃，使黑補不淨。

實戰至 68 形成轉換，黑棋確立了優勢。

黑 69 尖沖是武宮宇宙流。在現代棋中，對星位肩沖唯獨武宮。在對中腹的激戰中，武宮控制著局勢，最後武宮中盤戰勝林海峰。

第 4 局

黑 21、23 是武宮獨特的手法。

白 24 打入是積極的下法，至 32 在實利上收穫不小。

黑 33、35 是中腹構思佳著。

白 36 疑問。

黑　武宮正樹九段　　白　曹大元九段

第 3 屆亞洲杯電視快棋決賽

1991 年 8 月 30 日於韓國

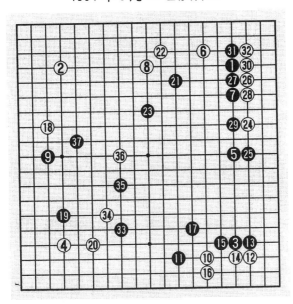

　　圖 1：白 1、3
沖斷，順勢取得實
地後再轉向 9 位侵
消，迫使黑方與白
決戰，是一種積極
方針。

　　黑 37 飛攻是
當然之著。

　　在中腹的攻防
中，白支離破碎，

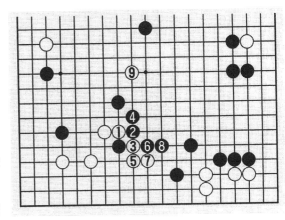

圖 1

黑中盤取勝。

第 5 局

黑 13、15 兩飛後，黑 17 完成宇宙流。

白 18 掛角，黑 19 夾是緊要的一手。

<div align="center">

黑　武宮正樹　　白　小林光一

日本第 36 期王座戰挑戰者決定戰

1988 年 10 月 6 日於日本

</div>

<div align="right">

⑷ = ㉟

</div>

圖 1：黑 1 跳緩手，白 2 至 6 後，基本獲得安定。

白 20 反夾轉身靈活，至 34 為兩分。

黑 35 打入只此一手。

白爭得先手後，也於 46 位打入還擊。

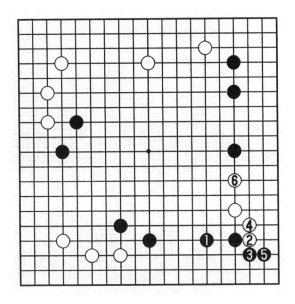

圖 1

　　實戰至 83 止，是雙方都能接受的變化。黑 89 掛是最後大場，在最後的角逐中，小林下出了敗著，導致一塊白棋被殺，黑中盤取勝。

第 6 局

　　黑 9 大飛是超新手，彷彿我們又回到 1935 的新布局時代。

　　黑 11 飛鎮後，黑 13 完成宇宙流。

　　對黑 33 圍空，白 34 打入，充分體現了趙治勳的鬥志。

　　黑 37 靠是聲東擊西的戰法。白 44 應在 45 位逃。

黑　武宮正樹九段　　白　趙治勳九段
日本第 28 期十段戰決賽第 2 局
1990 年 3 月 5 日於日本

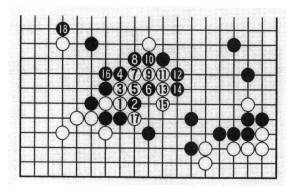

圖 1

圖 1：白 1 逃至 15 是必然的應接。白同樣穿破了黑模樣，還吃掉黑方四子。黑 18 靠下，也充分可戰。

黑 53 點角後，最後黑取得了中盤勝。

第7局

白10開始宇宙流探險。

白16碰激戰，至白56止，白兩塊棋都活了。黑走厚了在57位打入。

白68是藤澤的後悔之著，此手應作白a與黑71的交換。實戰黑71到79切斷，十分銳利。雙方在中腹展開大激戰。

黑105頂好手，黑111斷手筋，到115提黑極厚，白

黑　武宮正樹九段　　白　藤澤秀行九段

日本第17期棋聖戰最高棋士決定戰

1992年8月27日於日本

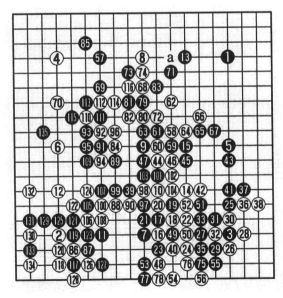

③ = ❸

116 雖救回三子，但黑 117 破壞了白左邊。

黑 135 飛，白上下全薄，黑優勢。

白最後下出勝負手，武宮冷靜應對，白方無力回天，最終中盤取勝。

第 8 局

藤澤執黑走出宇宙流布局，他想領教武宮破宇宙流的技法。

白 10、12 兩飛，果然不同凡響。

黑 13 氣勢逼人，白 14 闖入右邊漆黑的世界。

黑　藤澤秀行九段　　白　武宮正樹九段

日本第 18 回天元戰

1992 年 5 月 7 日於日本

75 = 64

黑 19 搜根，白 20 挖手筋，以下雙方激戰 80 手，白果斷棄掉下邊數子，一舉奪回宇宙的制空權，白優勢。

黑 83 踏入白棋的領空。白 84 靠住，以下至 107 止，黑在上邊活棋，白棋把中腹模樣轉化成實地。白 108 小尖是勝利宣言。白中盤勝。

第 9 局

山下敬吾六段是日本新銳棋手，曾獲得日本棋聖和小棋聖桂冠。山下是很有個性的年輕棋手，喜歡展示自己的獨特個性，常常下出五五高位布局，引起了很大轟動，日本輿論

黑　山下敬吾六段　　白　片岡聰九段
第 25 屆日本小棋聖戰挑戰者決定戰
2000 年 6 月 1 日於日本

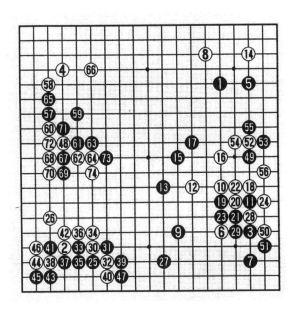

稱他的棋風「大膽剛直」。

黑 1 啟手就占五五，白 6 高位掛角，雙方不落俗套。

白 10、12 整形。黑 15、17 猛攻。

白 18 靠時，黑 19 是好手，雙方變化至 27，各得其所。

黑 57 打入好點。以下至 73，黑治理妥當。最後山下抓住白棋弱點，圍殲一塊棋，中盤告勝。

第 10 局

黑 5、7 大膽剛直。黑 15、17 取勢，至 23 達到了作戰意圖。

黑　山下敬吾七段　　白　小林光一九段

第 25 期日本小棋聖決戰第 2 局

2000 年 7 月 13 日於日本

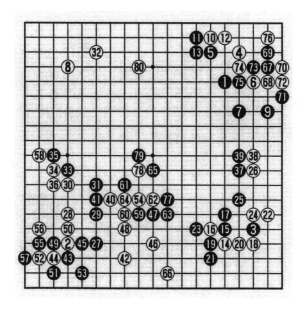

黑 27、29、31 露骨圍中腹。

白 42 打入決死戰。

黑 43 阻渡，雙方激戰至白 66，黑得角，白安定。

黑 67 強烈，但黑 69 出現了失誤。白 70 扳是好手，黑棋在此一無所獲。

圖 1：黑 69 應走 1 位沖，以下至 7 形成劫爭，白難辦。

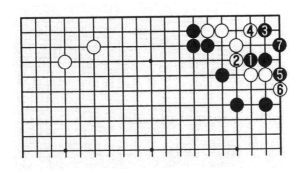

圖1

實戰至 80 白優。但最後小林出現了誤算，白大龍淨死，小林推枰認輸。

第 11 局

第 5 手棋，山下又回到了自己所擅長的布局之中。也許，山下這種布局在經過大量的實戰錘煉後會逐漸被人們所認可和接受。

白 18 是大場，白 24 也是好點。

黑 25 是漂亮的攻擊，白 26 至 34 迅速紮根，此處小林下得異常穩健與謹慎。

黑　山下敬吾七段　　白　小林光一九段

第 25 期日本小棋聖決戰第 4 局

2000 年 8 月 23 日於日本

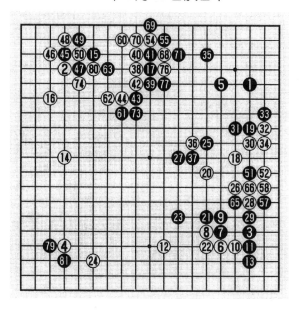

㊼㊾㊻⑮ = ㊺　　㊶㊿⑫⑱ = ㊿

黑 35 後，黑從上邊至右邊的模樣已有相當規模。

白 36、38 突發奇兵。黑 39、41 以右邊為重。

黑 45、47、49 開始劫爭，棋局已進入白熱化狀態。實戰至 81 形成轉換，黑虧損，最終白勝 2 目半。五番棋決賽山下以 3 比 2 取勝。

第 12 局

山下敬吾自布局階段就引起了人們的注意，這次新人王黑 1 高目之後又繼之以 3、5 的高位組合。

黑　山下敬吾　新人王　　白　羽根直樹　挑戰者
第 25 期新人王決賽第 2 局
2000 年 9 月 27 日於日本

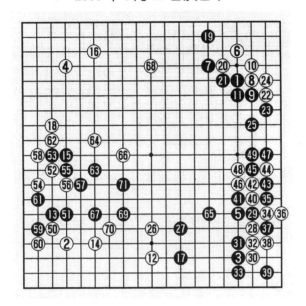

　　白 28、30 搗亂，黑 29 至 33 殲擊。黑 37 代表了實力。

　　圖 1：黑 37 如單走 1 位跳進，白 20 是手筋，白 28 是妙手，黑失敗。有了黑 a 白 b 的交換。黑 21 可以在 28 位打。

圖 1　　　　　　　　　　　　　㉗ = ㉔

至此山下獲得優勢，黑棋穩紮穩打，羽根無機可乘，整個賽事，山下取得二連勝。

第 13 局

山下敬吾出徒於綠星學園，棋風非常奔放、華麗。在他的字典裏是沒有定石的。

「我不願總是走那些前人已經走過的棋，我更喜歡開拓新領域。我認為雙方在未知的領域中決戰才是公平的，而圍棋中未知的領域又是何其多？開發這些未知領域正是圍棋的魅力所在。」

黑　山下敬吾六段　　白　羽根直樹八段
日本黃金三人聯賽
2000 年 7 月 2 日於日本

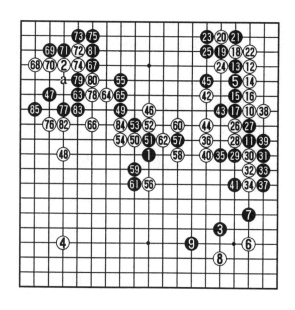

白 12 點，至 25 形成新型。白 26 扳是當務之急，以下至 46 告一段落。黑 47、49 發動攻勢，至此，天元徹底發揮了它的作用。

白 50 至 60 反擊。黑 67 手使角上陷入苦戰。

白 70 敗著，應走 a 位刺。實戰至黑 85，白形勢一落千丈。最後白棋認輸。

第 14 局

王銘琬被人稱為怪腕，也喜歡標新立異。

黑 11 凌空一鎮，才氣逼人。白 12 以下必然，黑 21 以靜待動。

黑　王銘琬九段　　白　常昊九段

第 4 屆應氏杯半決賽第 2 局

2000 年 8 月 24 日於韓國

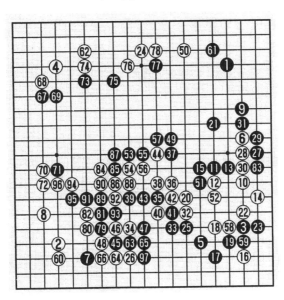

白 24、26 連續占大場過貪了，被黑 27、29 嚴厲攻擊白棋，黑掌握全局主動。

黑 73、75、77 收縮防線。黑 83 爬破眼，掌握攻擊節奏。白 84 被迫逃出，黑 89、91 順調沖進白空中去，非常愉快。

黑 97 後確立了勝勢，黑勝 3 點，但整個半決賽，常昊以 2 比 1 取勝。

圍棋故事

日本圍棋的普羅米修斯

他的視野總是那麼寬廣和深邃。他一邊把握著現實，平靜地盡著自己的義務；一邊把自己的夢想付諸實施。他把圍棋不單純作為一門藝術，也作為一門文化向海外傳播。

岩本薫 9 歲開始學圍棋，拜師方圓社廣瀨平治郎六段，15 歲時入初段。大正末年，各種棋手組織分分合合，關東大地震之後，日本棋院創立，當時岩本先生 22 歲，四段棋手。沒過幾年，岩本晉升為六段，此時，他已準備移民前往巴西。以現在的觀點來看，已經是六段棋手了，不用再怎麼努力就可以得到一些東西，升段也相對容易得多，但岩本薫對此自有看法，「男人的一生，這麼度過不是很好嗎？」

昭和四年，岩本起身前往巴西，但 2 年後，他因壯志未酬，又返回日本。因此，岩本在這一段時期的圍棋成就並非很高。岩本的棋被稱為「撒豆子的棋」，說的是在布局階段棋子的佈置分散零亂，但到了中盤之後，這些棋子又相互關聯，演成強烈的攻擊手段。「在瞬間，已成難以抵擋之

勢。」

太平洋戰爭開始時，岩本已年過四十，他的圍棋也開始復活，他成為第三屆本因坊戰的挑戰者，其對局的第二局棋被人稱為有如原子彈爆炸。雙方在六局棋中平分秋色，翌年雙方再戰三盤，岩本連勝，獲稱號本因坊薰和。第四屆本因坊中，他擊敗木谷實的挑戰，完成連霸。

岩本先生從昭和十年開始介入日本棋院的運作工作，後來又在高輪開設了圍棋會館，在八重洲開設了圍棋中央會館等等。在發現了日本棋院經濟狀況困難後，他主動把個人在海外經營圍棋普及所得的私財五億多日元捐獻給日本棋院，並又在海外開設了4座圍棋中心。「我感覺我和棋院是一體的，不管是我做，還是棋院做，都是一樣的。」

1999年11月29日，岩本薰九段（原本因坊）在日本東京國立醫院醫療中心因肺炎去世，享年97歲。

《博物志》

張　華

漢世，安平崔瑗、瑗子寔、弘農張芝、芝弟昶並善草書，而太祖（按，指曹操）亞之。桓譚、蔡邕善音樂，馮翊山子道、王九眞、郭凱等善圍棋，太祖皆與埒能。

第6課
從高手布局中培養敏銳感覺

　　布局是一盤棋的骨骼，從排兵佈陣到戰略戰術的運用，從棋子的流向到對棋形的感覺、攻擊與防守，治孤與騰挪都要成竹於胸。

第1局

　　　　黑　常昊九段　　白　李世石三段
　　　　第5屆中韓天元對抗賽
　　　　2001年8月20日於中國

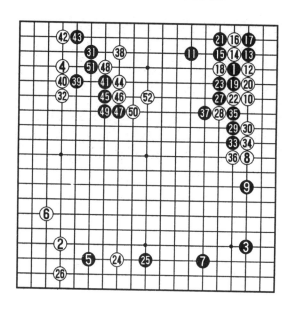

白 12、14 托斷，黑選擇
了 15 打，17 擋的變化。

對黑 29 刺，白 30 托有疑
問。

圖 1

圖 1：白 1 尖頂好手！黑
2 退，以下至 5 後，白棋活
淨，而黑方在 a、b、c 三點
中，頗難選擇。

白 38 富有朝氣，但在右
方黑勢極強時，仍如此深入敵
陣，怎麼說也有過份之感。

圖 2：白 1 是正常分寸，
以下黑若 a 位飛，白於 b 位壓，黑方上邊成地並不算多，白
方應當滿足。

黑 39 不惜一刺，再黑 41 出頭，迫使白方在自己厚勢旁
行棋，符合棋理。

白 48 是必要的一手。

圖 2

圖3

圖4

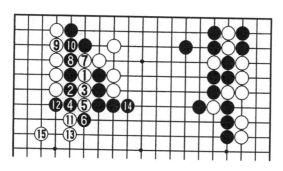

圖5

圖3：白若1位扳，黑2挖，白難受，以下至8，將形成白單方逃孤的局面，黑方厚勢將要發揮作用。

黑49也可考慮另一方案。

圖4：黑1即可防斷，白2時，黑3長。以下至13，黑充分可下。

實戰黑49雖是強手，但觀者不免有幾分擔心。

圖5：研究室的棋手擔心白方有1位挖的手段。至白15，單看棋形，就知道變化極為複雜。

注意到右邊黑勢極厚，白方未敢貿然行事，至白52，
雙方和平解決。

第2局

白8是少見的變著。

對付黑9，白10上扳是正確的應手。

<div align="center">

黑　劉昌赫九段　　白　李昌鎬九段

第32期韓國名人戰決賽第1局

2001年9月13日於韓國

</div>

圖1：白1上長稍有被對方先手得利之嫌。白5拐頭雖
然厚實，但黑6、8能如此高效率地成空，黑棋可以滿意。

圖2：白1假如下扳，黑2連扳是強手。以下演變到黑

圖1

圖2

12，黑在右上一帶形成了極好的陣勢。

　　實戰進行至白 18，右邊的戰鬥告一段落，雙方互不吃虧。

　　黑 19 是局部定型好手。黑 21 托時，白 22 如反擊——

　　圖 3：白若在 1 位扳，黑 2 至 8 將構成厚實的好形，這個結果對白不利。

　　黑 39 是雙方必爭之點。白 40 是早期勝負手。黑 43 是試探白棋應手的好棋。

　　圖 4：白 44 若在 1 位應，黑 2、4 是好手。白 11 抵抗，黑 22、24 先手雙活，然後黑 26 長出，白大敗。

　　圖 5：白 1 頂的下法也不利。黑 4 沖，以下至 14，黑棋既先手走厚了自身，又可對下邊一子發動猛攻。

圖 3

圖 4

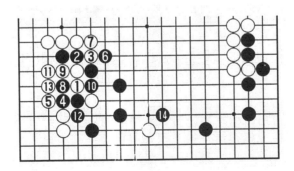

圖 5

白 48 拆一後，黑 49、51 吃掉白兩子很大。

黑 53、55 攻防兼備，白 60 繼續貫徹搶空的方針。

第 3 局

至白 6 的格局，對局雙方曾經在不久前的棋聖戰比賽中剛下出過。

<div align="center">

黑　崔哲瀚八段　　白　李昌鎬九段
第 5 屆應氏杯比賽第 3 輪
2004 年 4 月 24 日於中國

</div>

　　圖 1：這是那一局的進程，黑白雙方不變。其中白右上角做活時白 20 跳不好，應該在 a 位爬。後來由於右上黑有 b 位一路立的先手做活上邊，故可以放手在 27 位挺頭，白棋不利。

　　實戰中黑 7 是崔哲瀚的改進版。

黑 11 掛，
白 12 過分，應
走 a 位飛。黑
13、15 必然，
白 16 以下專心
取地。

黑 23 至 29
穩健，但給人一
種太過悠緩的感
覺。白 30 問題
手。

此著太注重
局部要點，忽視
了全局攻防要
點。

圖 2：白應
走 1 位補強，黑
2、4 便宜沒有
什麼了不起。

實戰黑 31、
33 嚴厲，至此
黑優勢。

白 34、36
只能貼著黑棋厚
勢下單官，難
過。黑 37 以下

圖 1

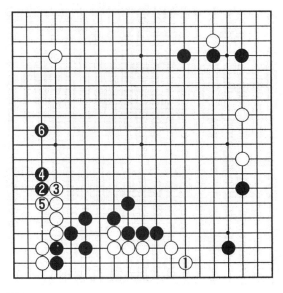

圖 2

對白棋進行纏繞壓迫。黑 49 擴張形勢時，白 50 取地。

實戰黑 63、69 先手得利太愉快了。黑 73 點角，在實地上黑也不比白少。

第 4 局

白 12 先尖看似俗手，卻是好棋。黑 13 愉快地挺頭後發現自己留有極大的缺陷。

黑 15 自補不得已。

黑　胡耀宇七段　　白　劉昌赫九段
第 8 屆三星杯比賽第 2 輪
2003 年 8 月 29 日於韓國

圖1：黑1
守角，白2掛
角，以下至7
後，白8再拉響
定時炸彈，白
14的劫材令黑
頭痛。

白16至32
是定石。黑33
占大場，白34
掛角就是順理成
章的事了。

黑39搶佔

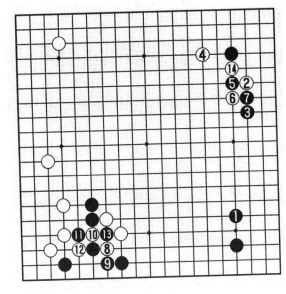

圖1

形勢要點。白40劉昌赫幾乎是想都沒想就下了，可能對他
來說這步棋的感覺很好吧。但這步棋還是離黑厚味太近。

圖2：白1以下定型後，再於7位淺消，這樣黑為難。

實戰黑41靠是典型的聲東擊西。

白42反擊
過分，應在45
位忍耐。

實戰黑49、
51先手整形心
情愉快。接下來
黑53很值得推
敲——

圖2

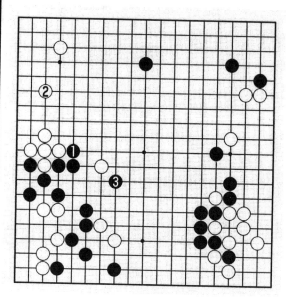

圖3

圖3：黑1
雖然對右邊白一
子的壓力要少，
但自身形狀卻很
正，這是一種防
守的下法。

圖4

圖4：黑1是狂野的一著！非
常積極。可惜，實戰中胡耀宇忽略
了這步看似破綻很多卻形狀很好的
棋。

白54是行棋的調子，黑55扳
至白60雙方必然。

白64是輕飄飄的棄子好手。

黑65至72為必然結果，黑棋
雖然很厚，但由於61和62交換變
成了惡手，好壞很難說。

黑73守住下邊陣勢。

第5局

黑17強手！

白18只有擋，以下至22是必然。

黑23再次體現出李昌鎬喜歡實地的風格，但白26、28
兩手控制中原，也非常有力。

<div align="center">

黑　李昌鎬九段　　白　胡耀宇七段

第7屆三星杯比賽第2輪

2002年8月30日於韓國

</div>

圖1：黑23如1位尖也是好點。白2肯定玉柱，黑3
再往中原踏進一步，這樣黑棋在右邊的勢力十分厲害，白棋
如何侵消將是今後重要的課題。

黑31打入必然。

圖1

黑33下扳是李昌鎬局後後悔的一手。

圖2：黑1飛輕靈，白2飛分開黑棋聯絡，黑3碰再尋求騰挪。

實戰黑棋也是一種轉身手段，但是黑棋可能忽略了白44靠試應手的好棋！黑45是近似敗著的一手，以下至白54，白棋形十分舒展，而黑棋從二路爬過就顯得太委屈了。那黑棋應該怎麼辦呢？

圖2

圖 3：黑 1
擋，白 2 扳，黑
3 打時，白 4 壓
過來，以下至白
8 打，黑無法聯
絡。

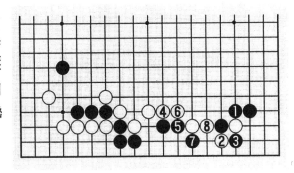

圖 3

圖 4：黑 1
如接，白 2 以下
至 22，儘管白
角是死的，但白
a 位是先手，其
中黑味很怪。

圖 4

圖 5：黑 1
俗頂也是最佳應
手，至 5 黑比實
戰要強。

圖 5

第6局

白14打入是激烈的下法。黑17打正確。

黑　俞斌九段　　白　李昌鎬九段
第1屆豐田杯比賽半決賽
2002年9月6日於日本

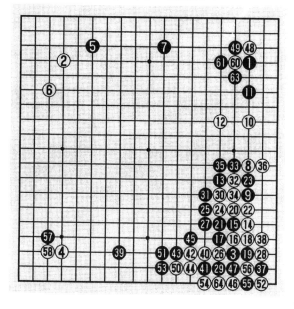

㊾ = ㊺　　㊷ = ㊻

圖1：黑1如下邊打，白2長，黑3接，以下至8，白棋可以滿意。

實戰黑17以下至白38是必然的進行。

黑39體現了俞斌的棋風，講究行棋速度。

白40長出，計算很精準。黑43頂，以下形成劫爭。如

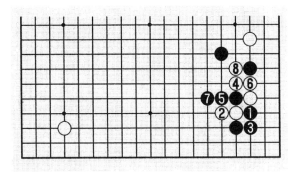

圖 1

果黑 43 溫和地在 44 爬⋯⋯

圖 2：黑 1 爬，白 2、4 也很嚴厲。如果黑棋抓不住白棋，上邊黑棋原來的厚勢反而要成為被告。

白 46 是白棋早就看見的好手。黑 63 提較緩。

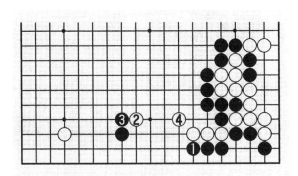

圖 2

圖 3：黑 1 小尖，至白 8 提後，黑 9 逼較實戰積極。

實戰至白 64，黑棋很明顯慢了一拍，全局白棋已經獲得了優勢。

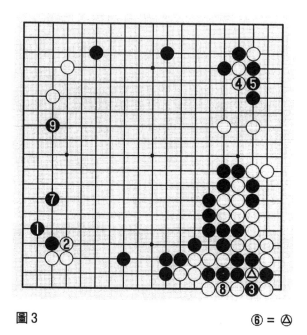

圖 3 ⑥ = △

第 7 局

　　這盤棋雙方開始都下得很快，因為左上的變化大家都作過很多研究。

　　白 40 打變著。

　　圖 1：白 1 接，黑 2 長，變化至 7 後，白左邊陣勢廣大，並且黑暫時沒有很有力的引征手段。

　　實戰至白 42，白稍有利，但從全局分析，仍為兩分的形勢。

　　白 44 至 50 冷靜。黑 51 有過份之嫌。

　　白 54 不好。

黑　曹薰鉉九段　　白　王磊八段

第7屆三星杯決賽第2局

2003年1月14日於中國

圖1

圖2

圖2：白1是要點，黑2時白3次序錯，黑4至10以後白不行。

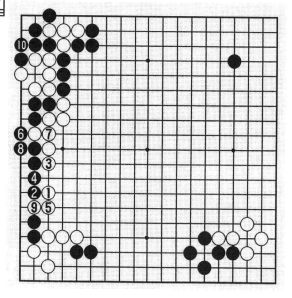

圖3

圖3：白3正確，黑4如果走5位則白4位挖，黑苦戰。本圖黑尚未吃淨白棋，白外勢廣大，白可行。

黑55是要點，以下至黑75扳起後黑有優勢。

第 8 局

黑 9 至 21 是韓國當時很流行的下法。

黑 23、25 是曹薰鉉別出心裁的下法。

白 26 冷靜，以下至 36 處理得當。黑 37 好點。白 40 過於穩健了。

黑　曹薰鉉九段　　白　李世石七段

第 37 期韓國王位戰挑戰者決定戰

2003年 6 月 30日於韓國

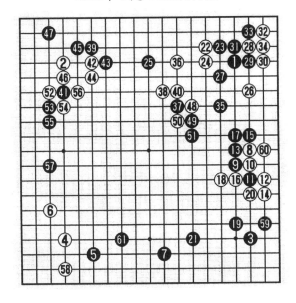

　圖 1：白 1 守角本身就有一手棋價值，同時兼防黑棋的攻勢，變化至 7 白從容不迫。

　圖 2：白在 1 位打入，也不失為一種有力的手段。

圖 1

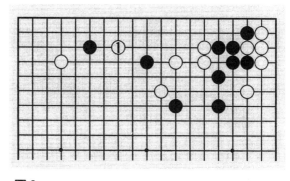

圖 2

　　實戰白棋緩了一手後，讓黑棋在左上又下一手，白十分被動。

　　黑 41 高夾是此局面的正確一手。

　　圖 3：黑在 1 位雙飛燕不妥，白 2 靠壓，以下至 13 後，白 14 打入，戰鬥起來黑無把握。

　　黑 53 至 57 步調極快，是曹薰鉉擅長的定型手法。

　　黑 59 一邊撈大官子，一邊攻擊白棋，白實在是太難受了。本來右下白有侵分手段。

圖3

圖4：白1是破空要點，黑只好走2、4防守，白5跳過，白頗有收穫。

白60補活後，黑搶到61飛，全局黑優勢。

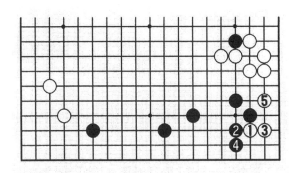

圖4

第9局

黑29先粘是大雪崩最新、最好的下法，白30以下必然，變化至白44為新型。

黑45嚴厲！黑47是相關聯的好手。

黑　胡耀宇七段　　白　王磊八段

第 7 屆三星杯半決賽第 2 局

2002 年 11 月 13 日於韓國

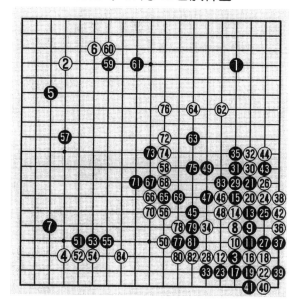

圖 1：黑 3 是普通的下法。白 4 後，黑 5 至 11 吃白一子，白 12 飛，黑無趣。

圖 1

黑51飛壓是緩手。

圖2：黑1才是要點，因為下邊價值很小，白在此走棋非常痛苦，至9，其結果黑好。

白54爬爭先當然。黑57有脫離主戰場之嫌。

圖2

圖3：黑1大跳，有入腹爭正面之意。白2如脫先占大場，黑5嚴厲，以下變化至11，白棋痛苦。

白58後形成均勢。黑59、61雖很有氣勢，但弄不好就會落空。白62壞！此處不是下棋的地方。

圖3

圖4：白1、3為正著，黑下一著較難下。

實戰黑63好手，白64後，黑65靠，出手真快，以下至白84止，局勢黑有利。

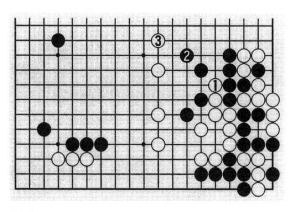

圖4

第10局

白26尖沖使黑陣黯然失色，這是白棋快速流暢的布局。

黑29值得商榷，以於47位曲。

實戰白30跳，以後44位的狙擊嚴厲。

黑43跳意在以攻代守，雖然右上白七子瀟灑地連為一體，但隨著周邊子力的變化，黑棋仍然期待衝擊白棋，在混戰中補掉缺陷。

白44痛烈地穿斷，依然嚴厲。

白60應在右邊行棋。

圖1：白1飛要津！黑2、4反擊，白有5打的好手，至白11，黑棋呈現裂形，難以為繼。

黑　宋泰坤七段　　白　常昊九段

第5屆應氏杯半決賽第3局

2004年9月10日於中國

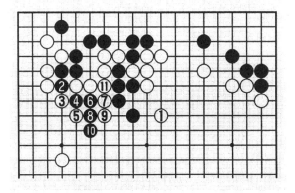

圖1

　　圖 2：黑 1 擠是一種變化，黑 3 斷後，可以得到一個清晰的判斷，黑▲與白△交換，黑損。

　　但實戰至白 70，白依然大局在握。

　　黑 73 有意撥亂琴弦，宋泰坤局部感覺之強在這一手得到體現。

　　白 80 加強防守，至此白全局領先。

圖 2

第 11 局

　　白 10 一間高夾是崔哲瀚頗為鍾愛的一手。

　　白 18 壓住厚實。

　　黑 19 擋下看似舒服，其實不然。

　　圖 1：黑 1 拐頭才是要點。白 2 若飛過，黑 3 先手壓低白陣，再於右邊連片，黑棋滿意。

　　白 20、22 貼出。黑 23 至 27 做劫。

　　黑 29 挖被當作劫材，很讓人吃驚。

　　白 32 繼續尋劫體現出「崔毒」的毒性。

黑　彭荃五段　　白　崔哲瀚八段
第5屆應氏杯半決賽第1局
2004年9月6日於中國

㉛＝㉓　　㉞＝㉘　　�55＝㉗　　57＝㉓

圖1

圖2：研究室棋手，幾乎都在同一瞬間擺上了白1的拔花。黑2提，白3至7處理就可以了。

白36、38可謂是搶了一個急先手，雖防住了征子，但以後黑45的扳頭也非常有力。

黑41、43冷靜。

圖2

圖3：黑1打，白2反打強手，至白4後，看似白破綻百出，其實黑並無有效劫材。

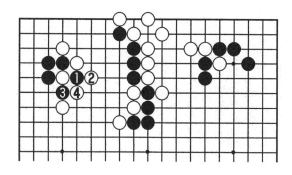

圖3

　　白 44 虎本手，價值極大。黑 45 扳頭必然，至白 48，雙方旗鼓相當。

　　白 54 開劫，至黑 61 轉換，雙方都有收穫。

　　白 62 扳必要，補住了中斷點。

　　黑 65、69 花兩手吃四子實在是讓人無法苟同。

　　黑在 68 位尖補才是本手。和實戰相比，目數差 20 多目，再加上厚薄，實戰黑方的損失無法估量。

第 12 局

　　黑 9、11 扳粘是顧全大局的下法。

　　　黑　李昌鎬九段　　　白　常昊九段
　　　第 1 屆豐田杯決賽
　　　2003 年 1 月 29 日於日本

圖1

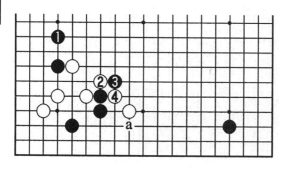

圖2

圖1：黑1托是撈取角地的定石，白6飛正好與左下角呼應，至白18尖頂，白全局生動。

黑13反擊，出其不意。

白16、18似拙實巧。

圖2：黑1跳出，白2扳嚴厲，黑3扳，白4斷很嚴厲，黑只能在a位托求活，這是黑方不能接受的。

實戰白20扳吃一子很愉快。白26大飛靈活。

圖3：白1退，擔心黑2夾擊。白在這個局部很難處理妥當。黑8飛擊中白眼形要害，白不好。

白30飛價值很大。黑31、33迫不得已，黑棋在這一帶不好整形，因此需要在角上尋找借用。

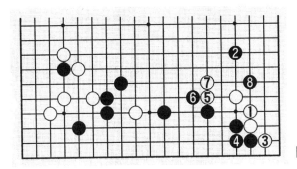

圖3

　　圖4：白1接，黑2尖整形，白3、5搶先手，然後再7位尖頂，如此白形勢不錯。

　　黑41立是預謀已久的手段。

　　白44擋草率，常昊在這裏出現了重大的判斷失誤。

　　圖5：白1小尖是鬼手，白3沖後，白5阻渡，黑6斷，以下至11退，黑三子被吃。

圖4

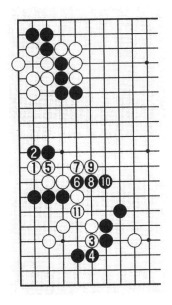

圖5

實戰黑 55 形成轉換，黑角地龐大，而且效率極高，白形勢不容樂觀。

圍棋故事
千古無同局（上）

圍棋到底有多少種變化？我們首先進行純數學分析。一個簡單的分析方法是：第一著棋有 361 種可能，第二著棋有 360 種可能，第三著有 359 種可能，依此類推結果應是 $361 \times 360 \times 359 \times \cdots \times 2 \times 1$，數學上計作 361！，這個數字極其巨大，大約是 10 的 1000 次方。

我國古代著名科學家沈括提供了另一種分析方法，他在《夢溪筆談》中說：「初一路可變三局，一黑、一白、一空。自後不以橫直，但增一子，即三因之。凡三百六十一增，皆三因之，即是都局數。」他是從終局圖的可能來分析的，一盤棋下完了，棋盤上 361 個點，每個點有黑白空三種狀態可能，因此終局圖有 3^{361} 種。

沈括指出此數的大小是「大約連數萬字四十三」，即大約是 10000^{43}，或 10^{172}。這個數要小多了，因為它完全忽略了打劫、提子後的變化，但也忽視了不可能存在的死子狀態，不過，這兩個數還是大致上表示了圍棋棋局數的理論可能性。

由於很多理論上存在的變化不符合圍棋棋藝常識，實際上不會出現，因此有些人提出，從每步棋有幾種實際可能的選擇，一局棋平均著數可取 250，這大致差不多，但每步棋的實際選擇可能性數卻不大好定，因為這與下棋人的水準有

關，越是水準差的隨意性越大。

於是我們雖然不能準確的確定圍棋到底有多少種變化，但是一定不會比 2^{250} 小，即每步棋平均有 2 種變化，一局棋平均 250 著。我們且來看 2250 有多大。

$2^{10} = 1024$，$10^3 = 1000$，兩者大致相等，因此 2^{250} 約等於 10^{75}，這個數寫下來就是 1 後面 75 個 0。1 後面 8 個 0 就是 1 億，75 除以 8 等於 9 餘 3，那麼，這個數就是 10000 億億……億大，這裏的億字有 9 個。假如我們暫且極而言之全世界 50 億人，無論男女老少及至吃奶嬰兒，個個都是職業高手，再假設，他們一年 365 天，天天什麼事也不幹，一天下 30 盤棋，一年下來也只能下 50 萬億盤棋，要達到同局的「總有一天」，需要 20 億億……億年，這裏的億字一共有 8 個。

《述異記》

任　昉

信安郡石室山，晉時王質伐木至，見童子數人棋而歌，質因聽之。童子以一物與質，如棗核，質含之，不覺饑。俄頃，童子謂曰：「何不速去？」質起視，斧柯盡爛。既歸，無復時人。

第7課
從高級對殺中提高計算能力

圍棋的實力主要體現在計算上，而計算能力的培養，則
需要實戰和習題練習。

例題1

白△扳攻擊黑棋，黑怎樣死裏求生？

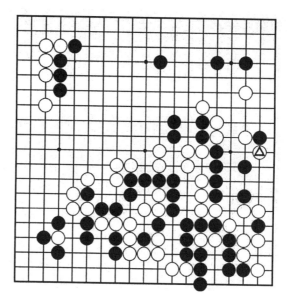

例題1

正解圖：黑
1 挖是必死反
擊，黑 11 斷，
白 12、14 夾縫
中求生存。黑
19 斷，黑 21 挖
次序井然，以下
至黑 35，白棋
氣短被殺。

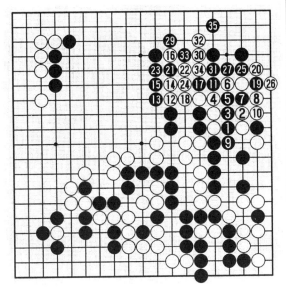

例1　正解圖

㉘ = ⑲

失敗圖：黑
1、 3 挖粘失
算，以下至 16
後，黑 19、21
延氣。

　白 22 是致
命一擊，雙方對
殺至 36，黑中
間數子棋筋被
殺。

例1　失敗圖

圍棋敲山震虎——從業餘四段到業餘五段的躍進

例題 2

例題 2

左下角雙方都已刺刀見紅，最終誰會倒下呢？

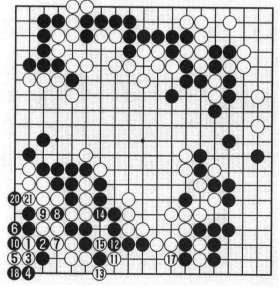

例 2　正解圖　　　⑯ = ❽　　⑲ = ③

正解圖：白1、3 陰險，白11 再祭出妙手。黑 12、14 無奈，白 15 提，黑角不僅全滅，白 17 還撈上一票。

變化圖：黑
1立，白2擠，
黑3接是最強抵
抗，白4斷，以
下 對 殺 至 白
20，白快一氣殺
黑。

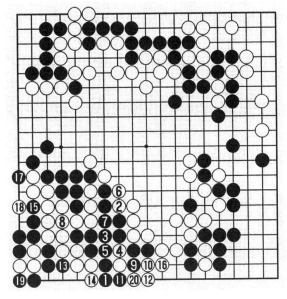

例2　變化圖

例題 3

上邊雙方對
殺，白有妙手解
圍嗎？

例題3

正解圖：白1、3是經典妙手，至白7，白方成功地吃通了中間黑棋棋筋。

例3　正解圖

變化圖：白1時，黑2如接，白3、5以後，至7成劫，就全局而言，黑劫材不利。

例3　變化圖

例題 4

黑白成對殺勢，裏面白七子只有四氣，外面黑六子的氣也不長。黑先行，黑將如何擺脫困境。

正解圖：黑1、3是突圍好手，白6至10滾打包收後，白14時，黑15是一子解雙征的妙手，至25黑兩方解圍。

例題 4

例4　正解圖

⓫ = ⊘

例4　變化圖

變化圖：黑1扳不好，白2以下追擊，變化至18後，a、b兩點白必得其一，黑不行。

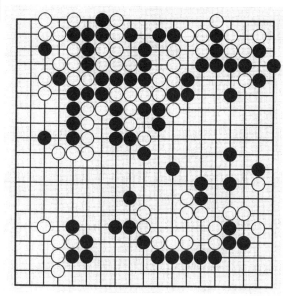

例題 5

上邊的大龍沒活，白棋怎樣在中腹與黑展開決戰。

例題 5

正解圖：白
1斷手筋，黑2
打時，白3打妙
手，黑只有走
4、6反擊，雙
方對殺至14，
白突圍成功。

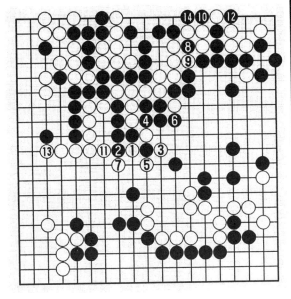

例5　正解圖

失敗圖：黑
4如提，白5、7
殺死四個黑子，
白依然成功。

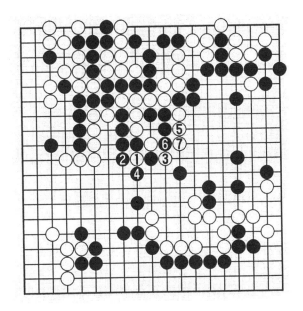

例5　失敗圖

例題 6

這是新手產生的棋形，黑⓵扳，白⍙應，具有很大的冒險性，雙方近身肉搏，究竟鹿死誰手呢？

例題 6

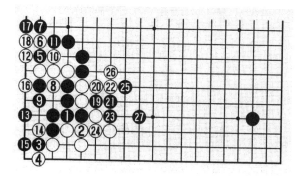

例 6　正解圖

正解圖：白2後，黑3扳是好手，白4必扳，黑5有力，以下對殺至27，左邊形成雙活。

變化圖：白 4 若跳出，黑 5 打做活，當白 6 飛出時，黑 7、9 斷打有力。

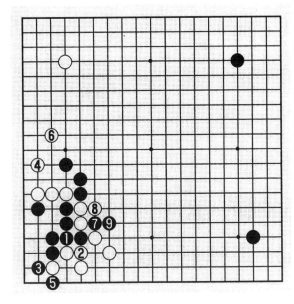

例 6 變化圖

例題 7

右邊幾個黑棋好像危險，它在對殺中能爆發驚人的力量。

例題 7

例7　正解圖

正解圖：黑1扳，白2必死反擊，以下至13後，白14尖想延氣，黑15凶，至35白棋被殺。

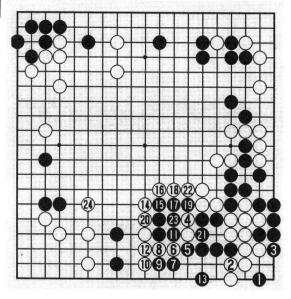

例7　變化圖

變化圖：黑如占1位，白2團好，黑3最強應手。此時局部自己無生路，但白4棄子，至23形成大轉換，白24跳，白全局不壞。

例題 8

雙方在右上角展開了一場魚死網破的攻防戰。

例題 8

正解圖：白1接，強手，表現了驚人的算路，黑6打後，白7、9挖卡，至11淨殺黑十子。

例 8　正解圖

變化圖：白1如吃兩子，白9可逃出，但黑10、12也可以做活。

例8　變化圖

❹❼＝△　❺＝▣

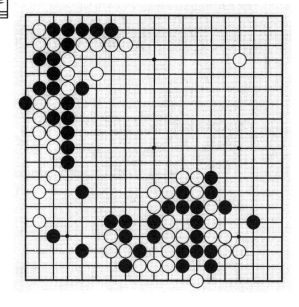

例題 9

這是中腹對殺，黑下邊有五氣，黑怎樣與白展開對殺呢？

正解圖：黑1 必斷，黑5 兇狠，白6 擠，白12 打後，黑13 挖，白14 退，以下至 21 對殺白負。

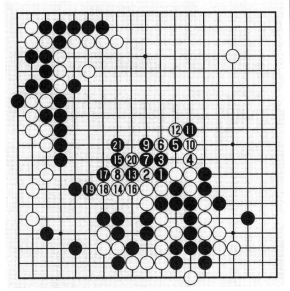

例9　正解圖

變化圖：白若在1 位打，黑2、4 滾打，白7 長，黑10、12 追擊，至 14 白死。

例9　變化圖

⑤＝△

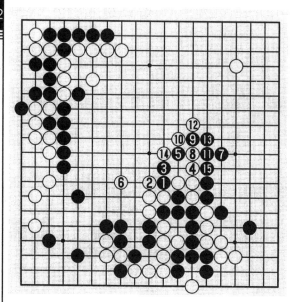

失敗圖 1：
白 6 跳，如在這
邊防守，黑 7
飛，以下至 15，
白幾子被殺。

例9　失敗圖1

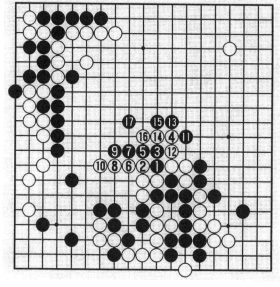

失敗圖 2：
白 4 如跳，黑 5
以下定型後，黑
11、13 把白幾
子枷死。

例9　失敗圖2

例題 10

雙方的棋都
不活，黑怎樣在
對殺中取勝。

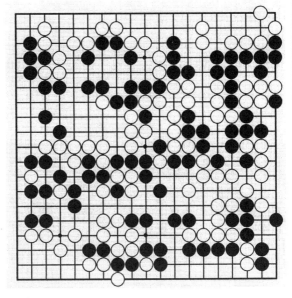

例題 10

正解圖 1：

黑在 1 位是正
解。白 2 扳，黑
3 打，以下至黑
7 提——

例 10　正解圖 1

⑦ = △

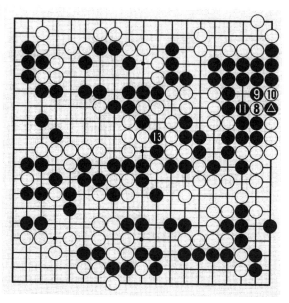

例 10　正解圖 2

⑫ = △

正解圖 2：
白 8 打，黑 9、
11 做眼，白 12
粘，黑 13 以下
形成有眼殺瞎。

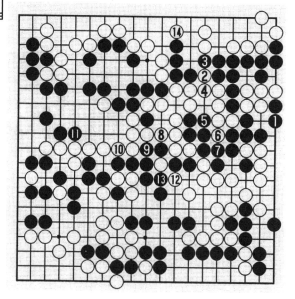

例 10　失敗圖

失敗圖：黑
1 退不好，白
2、4 挖粘，以
下至 14，黑龍
反差一氣被殺。

習題 1

對右下角的白棋，黑怎樣出擊？

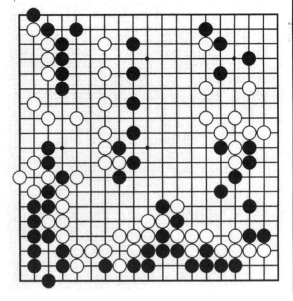

習題 1

習題 2

在左邊的戰鬥中，黑怎樣行動？

習題 2

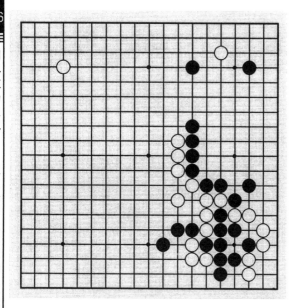

習題 3

習題 3

白三子與黑對殺，其結果怎樣？

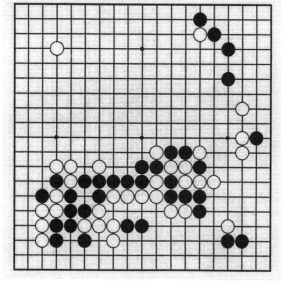

習題 4

習題 4

下邊的白棋，怎樣與黑棋展開肉搏，才能脫險？

習題 5

右邊是雙方大型複雜對殺。白△靠後，黑怎樣應對？

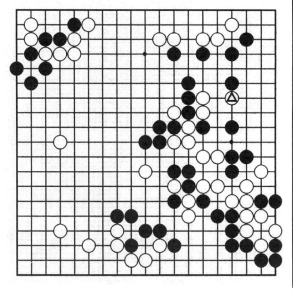

習題 5

習題 1 解

正解圖：黑1先刺，白2接，黑3逃。白4、6雖是手筋，但黑有5、7的好手，以下對殺至29，黑成寬一氣的劫。

習題 1　正解圖

習題1　失敗圖

失敗圖：黑1直接行動是重大失誤，白2、4後有6單接的妙手，至10白突圍。

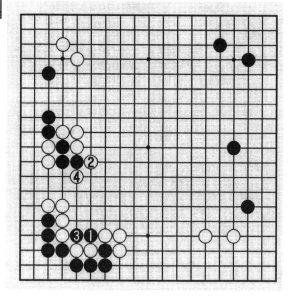

習題2　正解圖

習題2 解

正解圖：黑1斷打，深謀遠慮。白只有2位扳，黑3白4形成轉換，兩分。

變化圖：白
2 若接，黑 3 以
下行動，至 11
後，白 12、14
把黑封在裏面，
至 21 後，白裏
生外熟的假雙
活，白全軍覆
滅。

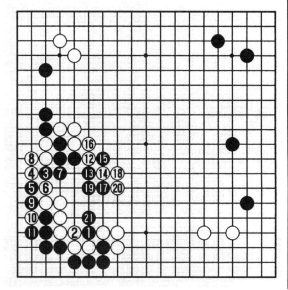

習題 2　變化圖

習題 3 解

正解圖：白
1 跳儘管是妙
手，但黑 2、4
是最佳應對，至
11 提劫，黑 18
拐，白一手補不
淨。

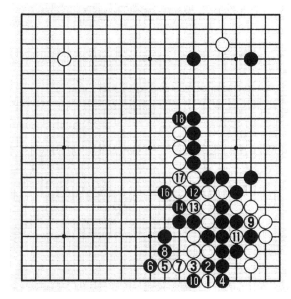

習題 3　正解圖　　　　　　　　　　⑮ = ⑫

失敗圖：黑若 2 位應，白 3、5 後，黑幾子被殺。

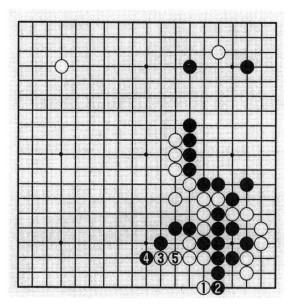

習題 3　失敗圖

習題 4 解

正解圖：白 1 接冷靜，白 7 斷時，黑 8 長好手，白 9
尖，以下至 16 形成轉換。

習題 4　正解圖

變化圖：白
若在1位打，黑
2打補棋，白3
斷時，黑6、8
打連回家，白不
行。

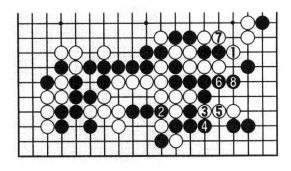

習題4　變化圖

習題 5 解

　　正解圖1：黑1跳是絕殺的一手。黑棋為這手棋整整花費了2小時57分鐘。在這近三個小時的時間裏，黑棋竭盡了自己全部的力量，算清了所有可能的變化。

習題5　正解圖1

習題5　正解圖2

正解圖2：

白2立當然。黑3是俗手，黑5再次出人意料，也可算作是鬼手。一個俗手加上一個鬼手，讓人感覺到了陰森森的涼意，白棋已經被恐怖的氣氛包圍了起來，至黑9後——

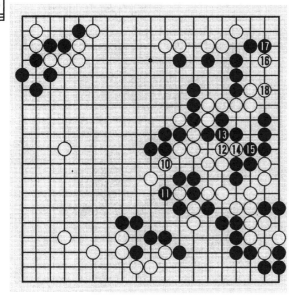

習題5　正解圖3

正解圖3：

白10扳時，黑11單提是好手，同時宣佈白棋向外沒有出路了。白12、14破眼，白16先飛後，白18立，白棋也端好了架勢。既然是雙方都不活，呈殺氣的局面。

正解圖4：
黑21是最強的
手法，也是手
筋。這時白22
的巧手又登場
了。至白28，
右上的黑大龍也
被捲了進來。黑
白雙方四條大龍
絞殺在一起，這
樣的局面真讓人
驚心動魄。

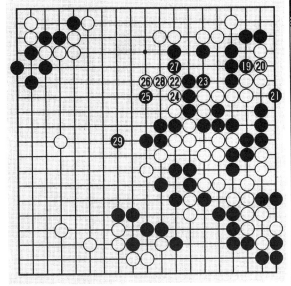

習題5　正解圖4

正解圖5：
白30、32破
眼，黑33、37
是長氣的好手，
白38立，黑39
爬，右邊的白棋
兩條大龍竟然全
軍覆沒，屍橫遍
野。讓我們再次
仔細地回味一下
戰鬥的過程。

習題5　正解圖5

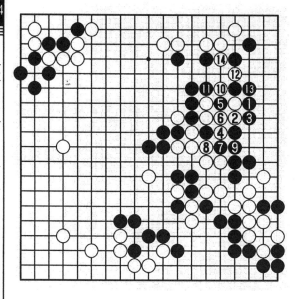

習題 5　變化圖

變化圖：黑在 1 位扳是第 1 感，以下至黑 5 是雙方必然的進行。白 6 粘，黑 7、9 破眼，白 12、14 安然聯絡。

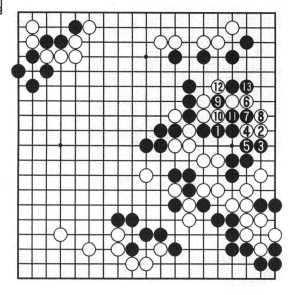

習題 5　失敗圖 1

失敗圖 1：黑 1 粘又如何呢？白 2、4 先手後，再白 6 立下是好次序。黑 7、9 連續兩個挖是這一局部緊氣的妙手，黑 11、13 也是次序井然。

失敗圖2：白
14扳，黑15、17
連續兩打，至白
22，黑23粘，白
24、26成為先手
緊氣，黑27緊
氣，白28活棋。
因為這是在黑空內
鬧事，白活棋就算
成功。

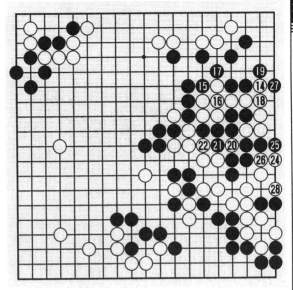

習題5　失敗圖2　　　　　　　　㉓＝⑳

失敗圖3：黑
1擋是第2感，白
2、4好手。黑7、
9挖通後，白14、
16時，黑17要防
a位挖，白18逃
脫。

習題5　失敗圖3

最終圖：白1收氣，以下至白9止，上邊兩條龍對殺的結果是雙活，但是由於中央的黑棋活棋後，白△全部自然死亡，白△死了，上邊的雙活也就變成白被淨吃。

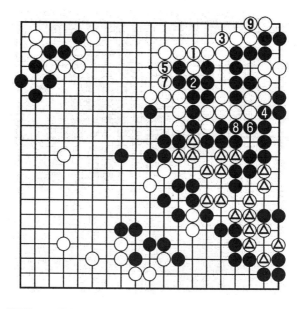

習題5　最終圖

圍棋故事

千古無同局（下）

人類的歷史大約是百萬年，地球的產生也只有50億年，這20億億……億年豈止是「千古」，連地球的壽命在它面前也只有一粒芝麻在太陽面前那麼大。

這使人想起一個傳播很久的故事：在國際象棋的棋盤格

子上放麥子，第一格 1 粒，第二格 2 粒，第三格 4 粒……如此到第 64 格，這個數字之巨大窮全世界之全部麥子都不夠，而這還只是 2^{64}。

但是「千古無同局」，同上一次也就是同局了，你能說一千年也不會偶然碰到一次嗎？一說偶然性，往往就很難再爭辯了，但概率也是一門科學，也有它的規律。

以 1000 年作分子，以 20 億億……億年作分母，概率是億億……億分之 50，這裏一共是 8 個億字，在數學上這事實上也就是 0 了。打一個比方：一個房間裏有幾億個空氣分子，每個分子都在運動，熱力學告訴我們，這種運動是隨意的，向任何一個方向都有可能，那麼，當然就會存在一種可能，所有這幾億個分子都往一個方向運動，於是這個房間裏的空氣統統都跑到一個角落裏去了，房間裏的人也就窒息死了。雖然它在概率上是存在的，但你盡可以放心，它不會發生，這就是概率的意義。

所以說：「千古無同局」在理論上是站得住腳的，在事實上也是站得住腳的！

第 8 課
從定石新手導致主動性開局

新手是定石中的秘密武器，由於對手不熟悉，可以產生強大的殺傷力，這是導致主動性開局的常用方法。

例題 1

左下角是大型雪崩定石，此時黑 ● 跳方，白棋下出了新手。

<div align="center">

黑　芮乃偉九段　　白　趙慧連四段

第 5 屆韓國女子名人戰決賽第 2 局

2004 年 1 月 31 日於韓國

</div>

例題 1

圖1（新手背景）：當白△長時，黑1、3是最穩妥的方案，只是這個變化沒有發揮出黑△子的作用。白6尖頂恰到好處，黑a位動出的手段不是很厲害，黑不滿。

圖1　（新手背景）

實戰譜：白1長是最新的研究。

韓國棋手善於開發新手，這在棋界有目共睹。

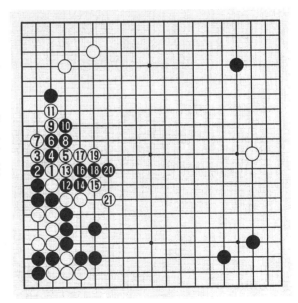

例1　實戰譜

圖2（老定石）：白1爬是老定石的下法，黑2打吃。白7彎，黑8小飛已構成好形，同時還對白四子有攻擊性，顯然白不滿。

實戰中黑2是唯一選擇。

戰鬥不可避免，這是氣勢所決定的。

圖3（黑苦悶）：黑1立有誤，白6跳是局部好手，黑7如爬，白8是強手，黑無奈被打成愚形。白24先手定型，白26、28很有力，之後黑不能在a位斷，只有b位夾出，黑苦悶。

實戰白3扳，以下白21虎是雙方必然的進程。從結果看，白明顯得利，這就說明白方對這個變化有很透徹的研究。

圖2（老定石）

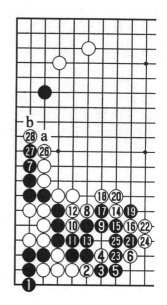

圖3（黑苦悶）

例題 2

大斜定石有千變之稱，行棋激烈的趙治勳又創造了新手。

黑　趙治勳九段　　白　依田紀基名人
第 25 期日本名人戰第 2 局
2000 年 9 月 20 日於日本

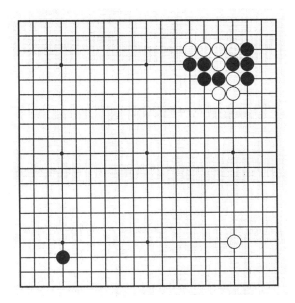

例題 2

實戰譜：黑 1 溫和地長是趙治勳下出的新手。

然而，依田沒有迷惑，他胸有成竹地應對。

圖1（舊定石）：黑 1 壓是舊定石的著法，白 2 擋，黑 3 扳，以下至黑 17 扳，在棋界流傳了許多年。

例2　實戰譜

圖1（舊定石）

依田冷靜地走了白4夾。趙治勳陷入了思索。

　圖2（猜想）：趙治勳猜想依田會以白1切斷迎戰，黑4、6頑強，至黑24後，白若在a打，黑b做劫。

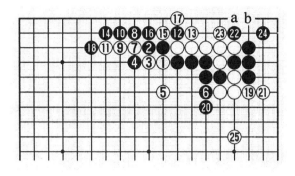

圖 2（猜想）

　　然而依田並沒有這麼做，也許他認為白 1 的切斷沒有道理。

　　實戰黑 5 是趙治勳無奈下的選擇。賽後趙治勳說：「此時已沒有其他的選擇了。」

　　圖 3（死亡）：黑 1 若立下決戰，白 2 斷，以下至 10，黑棋已成死亡之形。

　　雖然黑 9 至 13 謀得小利，但趙治勳賽後復盤研究中，認為黑大勢並不太好。

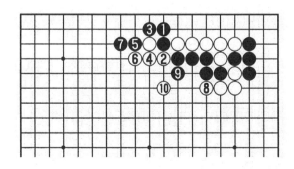

圖 3（死亡）

黑15飛,白16占空角。由於白應付得當,黑棋在脫離定石之後,並沒有取得預期的效果。

例題 3

由於有黑❹子,黑此時追求更高效率的構思。

黑　李昌鎬九段　　白　李世石九段
第 38 屆韓國王位戰決賽第 1 局
2004 年 7 月 17 日於韓國

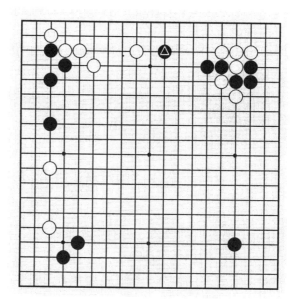

例題 3

實戰譜:黑 1 拐十分有力。

這是決賽第 1 局,氣勢很重要,新手的出現,往往能動搖對手的自信。

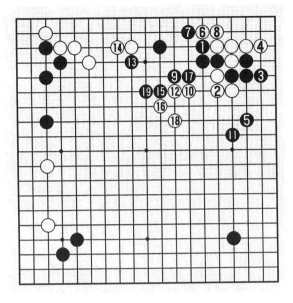

例3　實戰譜

圖1（被動）：
黑1、3是定石著法，白2、4調整步伐後，黑5必走一手，白6後，a位的罩，b位的靠，白必得其一。

實戰中白2接無奈，黑3、5躍出。

圖1（被動）

圖2（征子）：白很想走1位擋，黑4、6反擊有力，以下至14後，黑征子有利，白失敗。

實戰白6、8求活，黑9飛，以下至19的進行，黑兩邊都不誤，效率頗高。

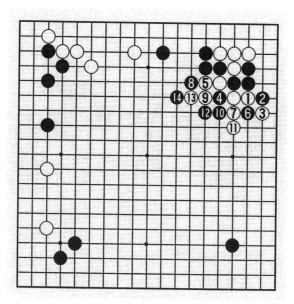

圖2　征子

例題4

石田九段走了白1扳，白3再扳的奇異著法，李昌鎬也以新手回敬。

實戰譜：黑1斷是李昌鎬下出的新手。

石田是日本棋界的一員老將，20世紀70年代馳騁棋壇，名頭很響，有電子電腦之稱。

黑　李昌鎬九段　　白　石田芳夫九段
第 11 屆富士通杯比賽第 1 輪
1998 年 4 月 1 日於日本

例題 4

例 4　實戰譜

圖 1（失敗）

❶ = ❺　　㉑ = ④

圖 1（失敗）：普通走黑 1、3 做活右邊，至白 12 提是必然的繼續。黑 13 長打劫，白 14 先斷是巧手，以下至白 22 形成轉換，黑實地損失過大而失敗。

實戰白 2 只有長，以下至白 6 後，黑棋另有選擇。

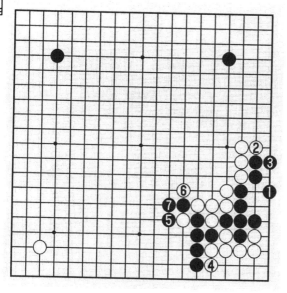

圖 2（變化）

圖 2（變化）：黑 1 先做活是不易想到的變化，但是能搶到 5 位吃住白子，至黑 7 雙方可下。

實戰黑 7 爬，白 8 點是好手，無奈黑只有二路爬活，不過至 21，仍為兩分。

例題 5

左下角是韓國棋手開發出的新型，當黑▲壓時，白出新招。

黑　馬曉春九段　　白　曹薰鉉九段
第 3 屆春蘭杯比賽第 3 輪
2001 年 4 月 29 日於中國

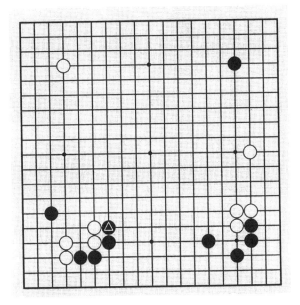

例題 5

實戰譜：白 1 空扳既是新手，又是強手。

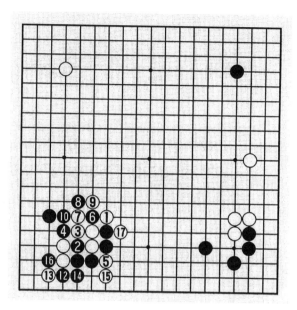

例5　實戰譜

⑪ = ❻

圖1（安穩）：白走1位靠壓安穩，黑2至6後，是雙方可以接受的變化。

實戰黑2、4當然沖斷。白5斷後，黑6至10滾打後，再於12、14扳接，次序井然。

白15、17形成轉換，曹九段喜歡變化的白方。

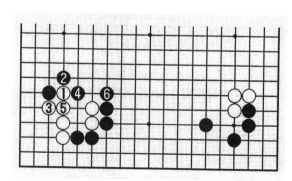

圖1（安穩）

例題 6

王立誠和張栩都是旅居日本的臺灣棋手，並在那裏打出了一片廣闊的天地。

黑　張栩九段　　白　王立誠九段
第 28 期日本十段決賽第 3 局
2004 年 4 月 8 日於日本

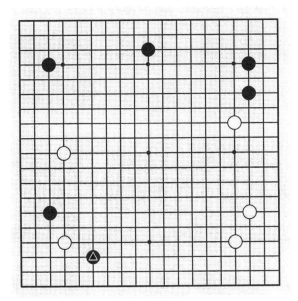

例題 6

實戰譜：白 1 飛新手，在如此重大的比賽中，王立誠九段大膽啟用新招，氣魄非同一般。

我們先來看一下白棋普通應對如何。

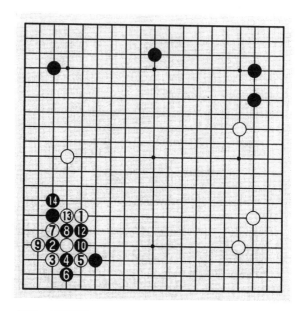

例6　實戰譜　　　　　　　　　⑪＝❷

　　圖1（平凡）：白1、3是普通應對，以下至13後，黑14拆三，占得絕好點，白不滿。

　　黑2、4挑戰。白5、7次序正確。

圖1（平凡）

　　圖2（崩潰）：白先1位打顯然錯誤，因為白3打的時候，黑4打很嚴厲，至黑8接，白崩潰。

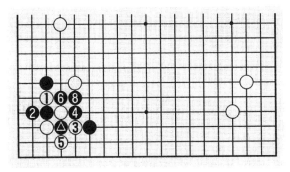

圖2（崩潰）　　　　　　⑦ = ▲

白7打吃時，黑依然在8位擠打，這也許是一種實戰的心情。

圖3（兩分）：黑1立，白2接，黑3拐過。白6逼很大，這手棋間接協防上方的白棋，至黑7兩分。

局後研究，黑棋對白1飛的新手進行反擊，不是最有力的。

圖3（兩分）

圖4（手筋）：黑1飛，白2必蓋，黑3、5手筋，以下至13提，白虧損。

儘管黑實戰沒下出最佳應手，雙方變化至14長，黑並沒有吃虧。

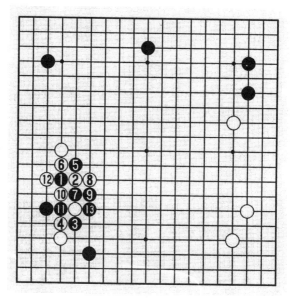

圖4（手筋）

例題 7

白△二間高夾，黑走出了少見的變著，可謂是秘密武器。

實戰譜：古力走了黑1超大飛的新手。

既便是像劉昌赫這樣的超一流棋手，應對新手也很謹慎。

黑　古力七段　　白　劉昌赫九段
第 16 屆富士通杯比賽第 2 輪
2003 年 4 月 14 日於日本

例題 7

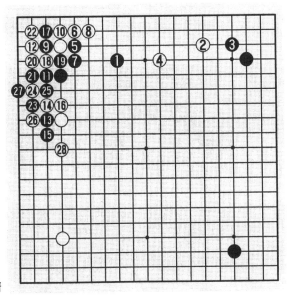

例 7　實戰譜

圖1（意圖）：白如走1位靠，以下變化至10後，黑
△顯然比a位要好。

實戰白2是躲閃的下法，白如果正面交鋒，劉昌赫怕中
圈套。

圖1（意圖）

圖2（暢快）：白1跳，黑2壓緊湊，白11先扳，黑
14、16拔花暢快。

圖2（暢快）

圖3（白損）：白1長很損，黑2、4取兩子，白5長
時，黑6、8轉身。

實戰黑11併，古力覺得實戰的進程黑不錯，因此在這

圖3（白損）

一帶沒有採取別的措施。

　　圖4（聲東擊西）：黑1先飛，聲東擊西。白2扳，黑3、5攻擊，黑主動。

　　實戰至白28，兩分。

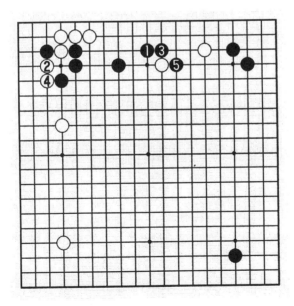

圖4（聲東擊西）

例題 8

黑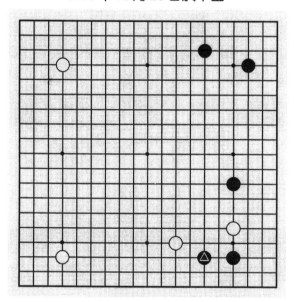跳後,白再度挖掘新手,顯示日本九段的深厚功底。

黑　羅洗河八段　　白　工藤紀夫九段
第 1 屆農心辛拉麵杯比賽
1999 年 12 月 20 日於中國

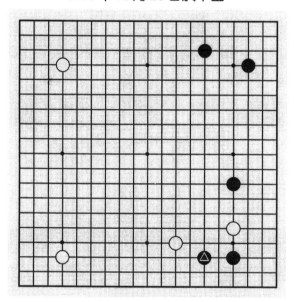

例題 8

實戰譜:白 1 先托,黑 2 扳後,白 3 再靠是更有效率的新手。

圍棋就是這樣:新手層出不窮,不斷產生新型,這就是圍棋的魅力。

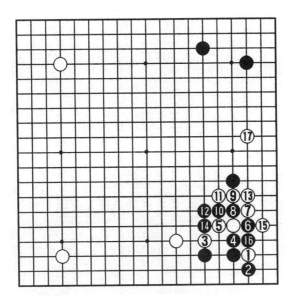

例8　實戰譜

　　圖1（妙味）：白1靠黑2如挖，白3、5後，白7打
吃，這是白△與黑▲交換的妙味。

　　對黑4、白5是正著。

圖1（妙味）

圖2（霸道）：白1立下霸道，黑2扳以下至黑6雙方必然，白7如虎，黑8打，進行至黑12，a、b兩處黑可得其一，白不行。

圖2（霸道）

圖3（碰傷）：白若在1位打，黑2、4打出，以下至黑6後，白△子碰傷，黑不壞。

白9打是正確的下法。以下至17，出現一個新的變化。聶衛平九段認為是白方稍優；而觀戰的王磊八段則認為黑方不壞。

圖3（碰傷）

例題 9

白△長，黑有積極作戰的手段。

黑　常昊九段　　白　邱峻六段
第 14 期中國名人挑戰者決定戰
2001 年 8 月 10 日於中國

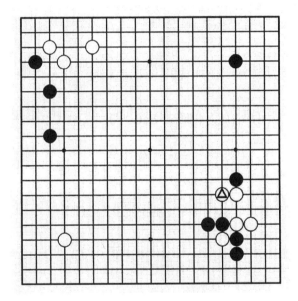

例題 9

實戰譜：黑 1 立重視進攻。

現代的棋，快速進攻是掌握全局主動的重要手段。

圖 1（保身）：黑 1 飛是保身之著，白 2 扳也隨之安定，這是過去的定石。

白 2 擋，注重棋形。

例9　實戰譜

圖1（保身）

圖2（激進）：白1拐，黑2是要點，以下至8後，白9發動襲擊，黑10、12正著。白13至25，白難以把握局勢。

實戰白6積蓄力量後，走白8尖。

黑9、11靠退，堅實冷靜。白12是誘著。

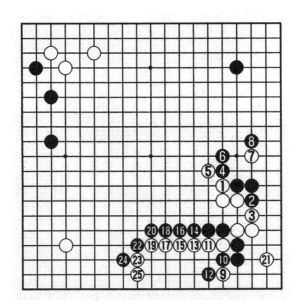

圖2（激進）

圖3（上當）：黑1斷，再3、5硬吃白棋，正是白方歡迎的，白6斷，以下至16，黑角反被殺死。

實戰黑13是一步冷靜的好手。白14、16不好。

圖4（轉身）：白1至白7的轉身之策，接受局部小虧的現實，放眼於未來廣闊天地中的戰鬥。

實戰至黑25，白棋在二路上花費的子數太多，局部虧損反而增大了。

圖3（上當）

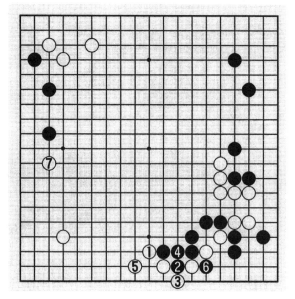

圖4（轉身）

例題 10

白△長後，黑沒有在 a 位長，而是創造了新的著法。

黑　朴永訓四段　　白　劉昌赫九段
第 2 屆韓國 KT 杯半決賽
2003 年 3 月 28 日於韓國

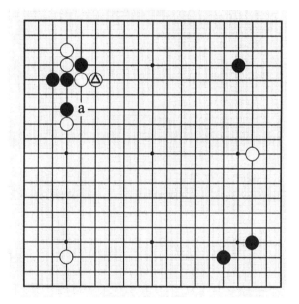

例題 10

實戰譜：黑 1 扳是充滿了活力的新手。白 2 斷不甘示弱。

韓國的棋充滿了激情，他們戰鬥的精神總是讓人欽佩。

圖 1（軟弱）：白 1 長黑 2 虎，以下至黑 6，白稍軟弱。

例10　實戰譜

㊳＝⑲

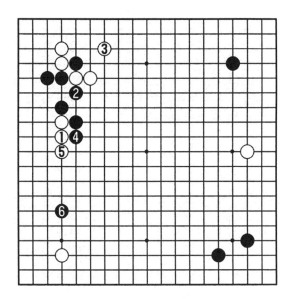

圖1（軟弱）

白8接後，黑9打，至16後，黑17出擊，黑19先送一子巧妙！白26手筋。

圖2（撈掉）：白很想在1位壓，但由於黑棋的頭變暢，就走4、6把左邊全部撈掉。

實戰雖然白32爬味道又好目數又大，但在上邊也付出了很大的代價。最痛苦的就是被黑棋滾打包收，棋形滯重。

黑35是注重大局的好棋，至39黑成功。新手取得預期的戰果。

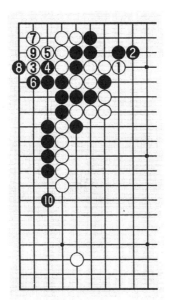

圖2（撈掉）

例題 11

白△擋，黑必須有新的構思，才能打開局面。

實戰譜：黑1扳是頗有新意的作戰構思。

白棋出其不意，讓黑棋的新手成了失敗的根源。

黑　常昊九段　　白　王磊六段
第 12 屆中國天元決賽第 1 局
1998 年 3 月 3 日於中國

例題 11

例 11　實戰譜

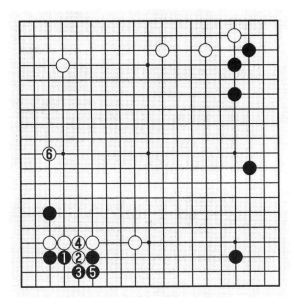

圖1（教條）

　　圖1（教條）：黑在1位聯絡，經白2、4後，白6佔據拆兼夾的要點，黑不滿。

　　實戰白2擋是當然之著。

　　圖2（了然）：白若在1位長，經黑2以下，黑8搶得好點，與前圖相比，其差別一目了然。

　　黑3打，白4靠，均為必然之著。

　　白6、8走厚之後，黑9、13騰挪，尋求轉身，以下至21，觀戰室一致認為是白優。局後兩位對局者也表示了同樣的看法。

　　那麼，黑方的問題出在哪裡呢？

圖2（了然）

圖3（否定）：黑走1位夾，至白4，黑△兩子與白△、白4之間交換的損失，遠遠超過白△與黑△交換的損失。黑方採用本圖的提案又遭到了否定。

圖3（否定）

圖4（檢討）：王磊認為，黑1點三三，黑3再扳的下法欠妥。新手受到否認。

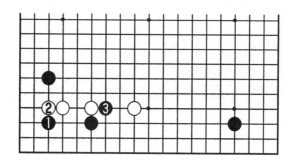

圖4（檢討）

例題 12

黑△立，白展開了雷霆之力，摧毀了天王的防守。

黑　李世石九段　　白　周俊勳九段
第 17 屆富士通杯比賽第 2 輪
2004 年 4 月 12 日於日本

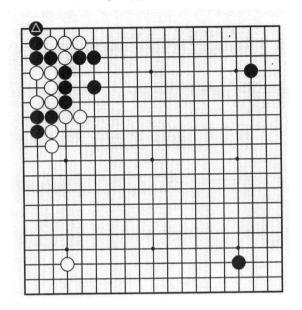

例題 12

　　實戰譜 1：白 1 爬，外界很多人評論是新手，其實，清風研究會早就發現此手。

　　黑 2 輕率。

　　李世石遭到暗箭。

　　圖 1（正解）：黑 1 先爬才是正確的次序，也是清風研究的正解圖。以下變化至 17 大致兩分。

　　實戰白 3、5 好手。黑 6 無奈。

　　圖 2（不能兩全）：黑 1 如沖出，白 2 長，以下變化至 12，黑棋已不能兩全，必死一邊。

例12　實戰譜1

圖1（正解）

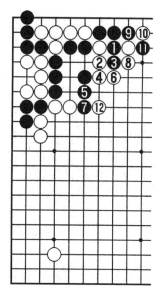

圖2（不能兩全）

圖3（研究）：黑1先爬出來的必然性就是：如果白16還是，那麼黑17靠先手交換後，黑21再出，白棋無法抵抗了。可以看出這裏雙方的次序要下得很精確才行，稍有差錯就會崩潰。

由於李世石對此局部研究不深，實戰中要想算清楚如此複雜的變化是很困難的，黑棋下出了可以說是本局的敗著——實戰中黑8打。

圖4（只好如此）：白1尖時，黑只好2位長。白3以下舒服棄子，局部白棋不錯，但是黑棋現在也只好如此，至少還不會崩潰。

白11、13、15的組合拳一氣呵成，黑棋已陷入絕境。

周俊勳長期在中國棋院訓練，那次的清風研究他也在場，因此他對這個局部變化比較清楚。

從黑20夾的非常手段，就可以看出李世石已是回天無術了。

圖5（好壞自明）：黑20在1位打吃，雖然至9能吃掉白棋，但是白棋先手一路渡過，再10位虎，好壞自明。

圖3（研究）

圖4（只好如此）

圖5（好壞自明）

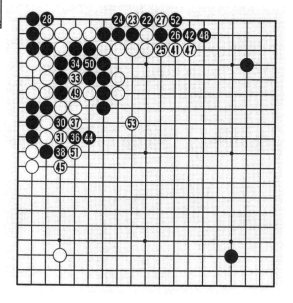

實戰譜2：

黑28打劫，但是這個劫白棋很輕。

白51簡明定型，白棋優勢很明顯。

㉙㉟㊸ = ㉓　　㉜㊵㊻ = ㉒　　㊴ = ⓿

例12　實戰譜2

例題 13

黑**△**橫頂阻渡，白摒棄了常套，走出攻擊性強的新手。

黑　俞斌九段　　白　曹薰鉉九段
第 2 屆 CSK 杯　　第 1 輪
2003 年 4 月 27 日於日本

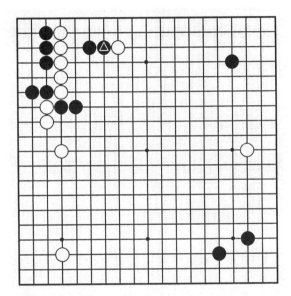

例題 13

實戰譜：白 1 立不多見，白先從一路渡過的思路粗看令人難以接受，不過它隱含的下一手卻非常的犀利。

黑 2 跳，白 3 渡過，這是預定的下法。

圖 1（常型）：白 1 跳是最常見的定型，這個變化黑很滿意，因為黑 4 抱吃一子與右上的星位間隔很好，而黑被枷住的兩子以後還有各種借用。

例13　實戰譜　　

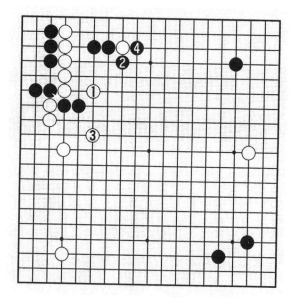

圖 1（常型）

圖 2（過火）：白1上長過火，白方先將自己置於死地。黑 10 先斷好次序，黑 12 扳粘後，a、b 必得其一，白不行。

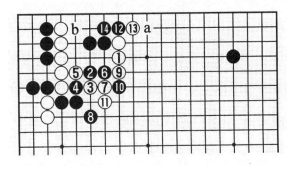

圖 2（過火）

鑒於以上兩種變化，黑棋似乎已經進入了有賺不賠的狀態，但沒想到白還有1位立的奇著。

圖 3（硬殺）：黑1扳硬殺白棋，這個下法黑風險太大。白8跳靈活，黑吃兩子顯得很局促，白外圍形成了封鎖，黑得不償失。

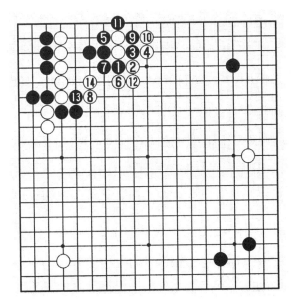

圖 3（硬殺）

　　黑4、6扳長對於上方形狀的完整很重要，不過白7開劫也很嚴厲，實戰的結果白占了便宜。

　　圖4（漂亮）：黑1若立，白2就長，黑3擠襲擊，白4、6的手段非常漂亮，黑將要遭受滾打的厄運。

　　實戰至白21大飛，雙方在這個局部的進程很有必然性，可見白1位立的下法是充分可行的，在局部變化的研究上，韓國棋手確實有一套。

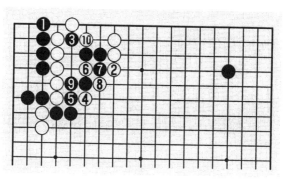

圖4（漂亮）

例題 14

　　白○托是很早就有的下法，然而近時黑下出了新手。

　　實戰譜：黑1扳，至白8是定石的進行。黑9打是新手。

　　這是盲點，過去沒有人嘗試，棋藝的發展突飛猛進，現代人什麼都要研究。

黑　山下敬吾七段　　白　王立誠九段

第 27 屆棋聖戰決賽第 2 局

2003 年 3 月 15 日於日本

例題 14

例 14　實戰譜

　　圖1（舊型）：黑1長，白2打，以下至黑9撲是舊型，白今後有a位外靠。

　　實戰黑11沖時，白12長是穩健的著法。

圖1（舊型）　　　　　　　　　　　　❾＝❶

　　圖2（過激）：白1扳過激，黑2虎，以下至黑10斷，由於有a位的味道，白苦戰。

圖2（過激）

圖3（厚勢）：黑2、4反擊也很厲害，黑8拐出後，白9飛攻，黑10、12好手，以下至25，黑先手成厚勢。

實戰白12穩健長一手後，黑13虎緩，白14夾，黑棋所築成的厚勢不及白棋所取得的實利。

圖3（厚勢）　　　　　㉑＝❿

圖4（最善）：黑1、3再回頭取角，白4斷，以下至白8枷，黑棋有a、b的先手愉快，白棋也有c、d的利用。不過黑棋爭到黑9絕好大場，全局黑棋稍優。

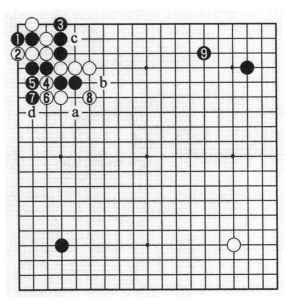

圖4（最善）

圖 5（亂戰）：白 1 跳是頑強的一手，黑 2 以下出動，白 9 至 13 先站穩腳根。黑 14 拐頭，白 15 扳，黑 16、18 挑起戰鬥，以下至 26，形成亂戰局面。

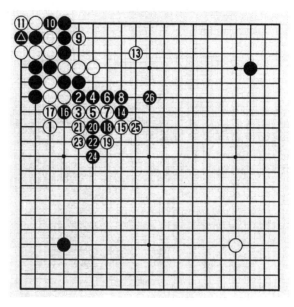

圖 5（亂戰）

⑫ = △

圍棋故事

劫說與劫訣（上）

「劫」——梵文 Kaipa 的音譯，「劫波」的略稱，意譯為「遠大時節」。

佛教認為，世界經歷若干萬年將毀滅一次，然後再重新開始，這樣一個週期叫做「一劫」。

「劫」的時間長短，佛經中有不同說法。包括「成」、

「住」、「壞」、「空」四個時期，又稱「四劫」。佛教說：到了「壞劫」時，有火、水、風三災出現。世界將歸於毀滅。又稱之為「浩劫」。

從總體上說，佛教中的「劫」包括有兩層意見：一是有週期循環性；二是有災難巨變性。也許正是基於對「劫」的這種認識，我們的祖先發明了圍棋後，便將它引入其中，從此，圍棋便有了「劫」，「劫爭」，以及許許多多與劫有關的術語和故事。

圍棋中的「劫」是一種激烈鬥爭形式。當異色棋子處於互提，但一手又不能將對方提淨的狀態就稱為「劫」。

「劫」形成後，對弈雙方圍繞著「劫」的行棋過程叫做「劫爭」。由於「劫」勝的一方必須容忍對方至少連下兩手棋，因此，「劫爭」通常會以一定形式的轉換而告終，這種情況叫做「消劫」，在圍棋中，一般的「劫爭」都是能夠解消的。

但是，圍棋中確有一些特殊的「劫」是永遠也無法解消的。如「連環劫」、「長生劫」等等。遇到這種「劫」，由於無法終局，只好以無勝負而告終。

「劫」除了有大小之說，還有輕、重、緩、急、玄、妙之分。重有「生死劫」，輕有「無憂劫」。急有「緊氣劫」，緩有「鬆氣劫」。玄有「長生劫」，妙有「連環劫」。堂堂正正有「勝負劫」。勉勉強強有「霸王劫」。先禮後兵有「君子劫」，無理取鬧的有「賴皮劫」。

有一種「劫」與圍棋規則有密切關係。在中國規則中，當貼子一方盤面差半目時，如能撐住一個「單官劫」強行收後，就能奇蹟般逆轉敗局！

第 9 課
從快速進攻中掌握全局主動

　　在對局中要時時刻刻尋找戰機，向對手實施迅雷不及掩耳的快速進攻，一舉擊潰對方，取得優勢甚至勝勢。

例題 1

　　右上角是常見棋形，黑怎樣快速進攻？

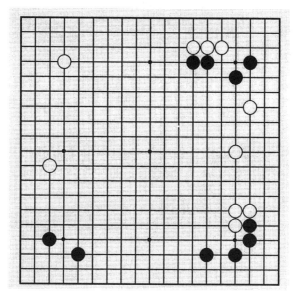

例題 1

　　正解圖：黑 1 扳，主動快速進攻。

　　白 2 夾反擊，雙方劍拔弩張。

　　白 10 長，把戰鬥進行到底。

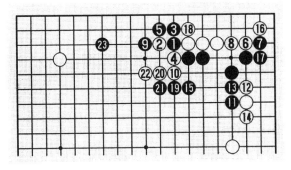

例1　正解圖

黑 11 靠出是借勁的好手，白 12、14 不得已。黑 19、21 再發動第二輪攻勢，至此黑全局主動。

變化圖：白若在 1 位跨出，黑 2 打，白 3 黑 4 做活，其結果白得不償失。

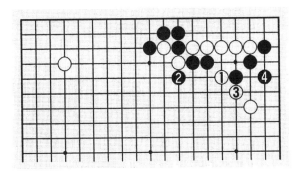

例1　變化圖

失敗圖：黑 1 長太平凡了，白 2 跳，黑喪失了作戰時機。

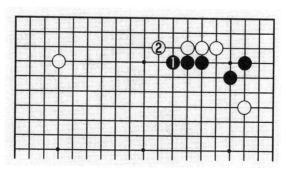

例1 失敗圖

例題 2

上邊似乎是白兵力佔優勢，但黑也具備了向白發動快速進攻的機會。

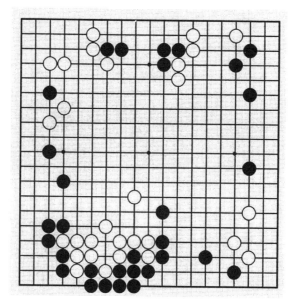

例題 2

正解圖：黑
1、3殺機畢現，
使快速進攻顯得
嚴酷。

　白4是防守
手筋，黑5簡明
地吃掉兩子。

　白16不得
已，不然角上將
被先手搜刮，至
19再發動二次進
攻，全局優勢歷
然。

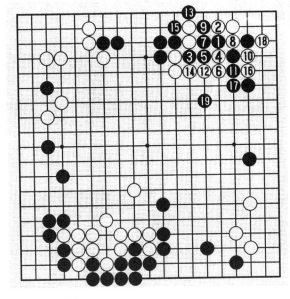

例2　正解圖

　變化圖：白
在2位打是俗
手，至黑5打，
征吃白兩子，可
以說棋局已可結
束。

例2　變化圖

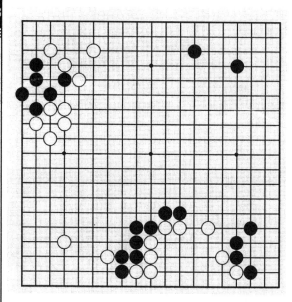

例題 3

例題 3

下邊白棋形有毛病，黑怎樣抓住戰機，快速出擊？

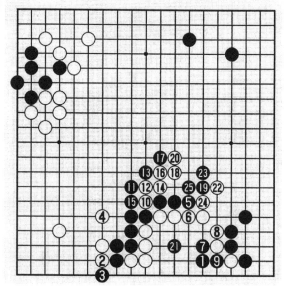

例3　正解圖

正解圖：黑1點極其銳利！白不應，脫先走2、4擴張模樣。

黑5、7既奪白眼形又撈目數，白10再次不顧自己的安危，直接從黑棋的外勢當中斷出。戰鬥至黑25，黑操動局勢的發展。

變化圖1：白1老實的應對，但黑4急所一擊，白窘迫。

例3　變化圖1

變化圖2：白1如接反擊，黑2是急所，以下至白11，白棋顯得很屈辱。

例3　變化圖2

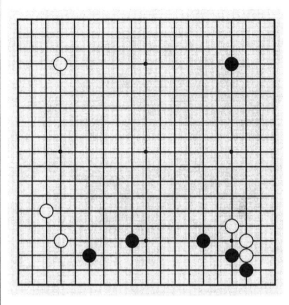

例題 4

例題 4

右下角是攻防常形，黑有成名絕技的快攻，白要掌握這套拳法的精奧之處。

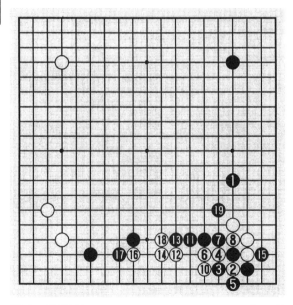

例4　正解圖　　　　　❾＝②

正解圖：黑1搶佔要點，快速攻擊。

白2斷，以下至12後，黑13先壓，然後黑15做活。白16、18時，黑19機敏，再攻擊這塊白棋，完全掌握了主動。

失敗圖：黑若在 2 位扳不好，以下至白 7 先手後，白 9 至 13 飛出，黑角上也須補一手，白成功。

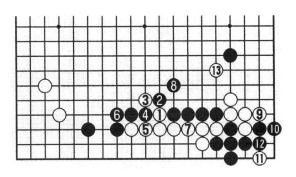

例4　失敗圖

變化圖：白 1 虎，黑 2 打後，再於 4 位罩，黑 8 靠好棋，吃掉白棋四子，至 14，黑實空多。

例4　變化圖

ctorфа。。。。。。...。。..。。。。。。。。

圍棋敲山震虎——從業餘四段到業餘五段的躍進

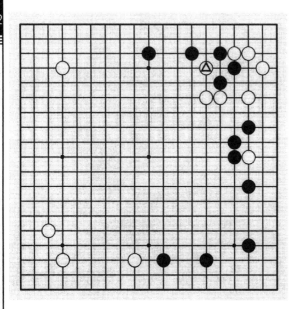

例題 5

例題 5

白△刺，謀求便宜，但這手棋過分了，黑怎樣快速反擊？

例5　正解圖

正解圖：黑1沖出攻擊，機敏。白2以下拖出後，黑11挖好手。白16補，黑17、19再施殺手。白20至30獲得喘息後，黑31搶佔了戰略要點，形勢主動。

變化圖：黑1先沖，白2只好出逃，黑3吃掉白角收穫明顯，這樣也是黑優勢。

例5　變化圖

失敗圖：黑在1位接太老實，白2補黑失敗。

例5　失敗圖

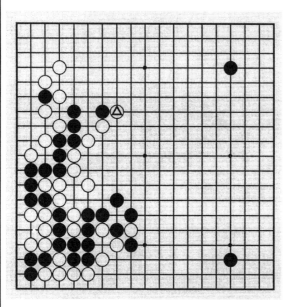

例題 6

例題 6

白△扳，欲想走暢中央弱子，黑要識破，不讓白計謀得逞。

例6　正解圖1

正解圖 1：

黑1斷，拉起快速進攻的序幕。

白2打時，黑3長正確。黑7是絕對先手，白8只好逃出。

黑9以下衝殺，雙方進入單行道。白22虎是亡命的一步——

正解圖2：
黑23繼續追擊，
白24以下是唯
一的應對，當白
30提時，黑31
打強烈。

以下至49
形成打劫，雖然
46提後白有a位
劫材，但黑也有
b位的劫材，這
個結果，黑優勢
明顯。

例6　正解圖2　　　　㉟ = ㉓　　㊲ = ㉖

變化圖：黑
很想在1位叫
吃，白2必提，
當黑3再吃的時
候，白4提製造
劫材，與黑5交
換後，再於6開
「天下劫」，由
於白有a位的巨
大劫材，黑不
行。

例6　變化圖

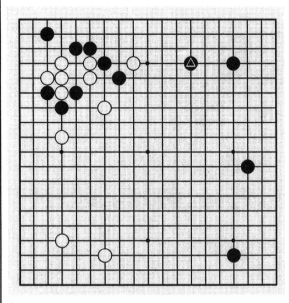

例題 7

例題 7

黑⦿拆二，給白提供了快速攻擊的機會。

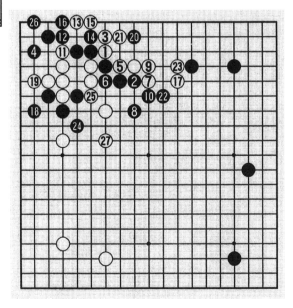

例7　正解圖

正解圖：白1斷快速反擊機敏。黑2壓正著，白3立下，黑4求活，白7扳出，白棋早早奪得攻擊權。

黑18、24抵抗，白27跳出，白棋開始的第一戰役大獲成功。

變化圖：黑若在 1 位打吃，白 2、4 正好利用棄子，至 8 封鎖黑棋，白成功。

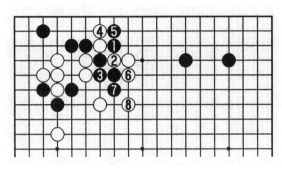

例7　變化圖

失敗圖：黑在 1 位擋殺白，但白 2 斷後，變化至 4 時，黑明顯不行。

例7　失敗圖

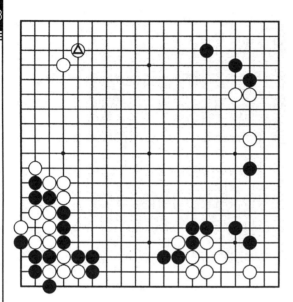

例題 8

例題 8.

白△守角，黑只有由快速攻擊右邊三顆白子，才能掌握全局的主動權。

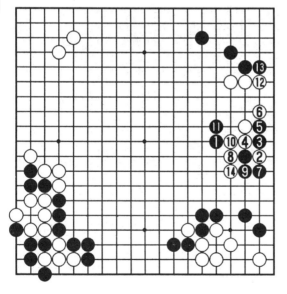

例 8　正解圖

正解圖：黑1飛攻，白2至10是騰挪定石。

黑 11 長是急所，白 12 先立後，再於 14 位壓，次序正確，雙方結果正常。

失敗圖：白1單壓不好，黑2夾嚴酷，一下子局面的天平傾向了黑棋，白3、5只有忍耐，黑6渡，心情一定是舒暢無比！既撈空又搜根，不亦樂乎？

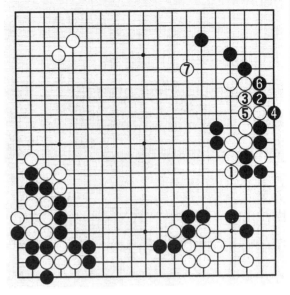

例8　失敗圖

例題 9

黑 ⬤ 在白棋頭上扳，白要策劃快速反擊。

例題 9

正解圖：白1是試探應手的快速反擊！黑2靠頑強！白3又虛打一槍，至7形成轉換，白棋姿態生動。

例9　正解圖

　　失敗圖：黑1擋太老實。白2、4手段成立。以下變化至8，黑崩潰。

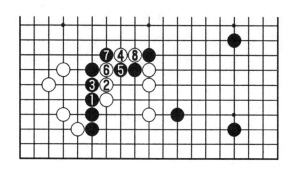

例9　失敗圖

變化圖：白若在 1 位扳，黑 2 就沖斷，以下至 8，黑棄子作戰成功。

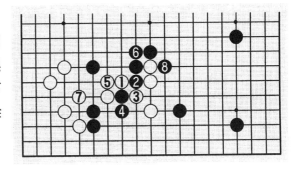

例9　變化圖

例題 10

　　白上邊一塊棋較弱，周圍黑棋很厚，這正是黑快速進攻的好時機。

例題 10

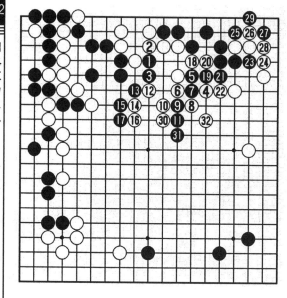

例 10　正解圖

正解圖：黑
1 是攻擊急所，
黑 5 靠時，白 6
退正確，以下至
21 是雙方必然
變化，白 22 接
好，黑 25 至 29
做活後，白 30、
32 加強防守，
白躲過了黑猛烈
的炮火。

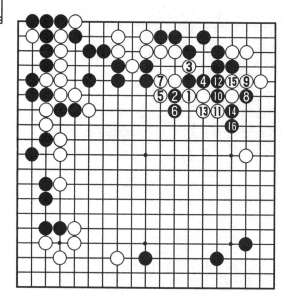

例 10　變化圖

變化圖：白
若在 1 位擋，黑
2 馬上斷，白
5、7 出頭後，
黑 8、10 出擊，
以下至 16，黑
破了白右邊的
空。

失敗圖：白1草率，黑2至10後，黑12占大場，白13時，黑14是白的軟肋，以下至32，黑穿出獲利巨大，雙方的厚薄頓時逆轉。

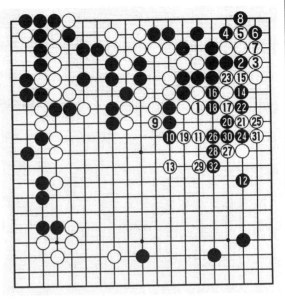

例10　失敗圖

習題1

白△虎，意圖先手便宜一下，不料被黑快速進攻，打個措手不及。

習題1

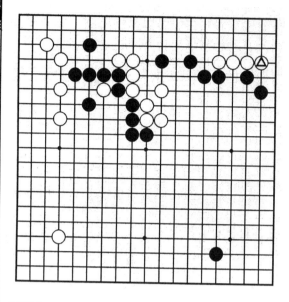

習題 2

白 ◬ 立，太注重實利，黑棋獲得先手，怎樣實施對白進行快速攻擊？

習題 2

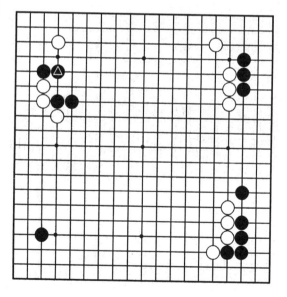

習題 3

黑 ◬ 長，似乎是很普通的局面，但白棋發動了讓人出乎意料的閃電攻擊。

習題 3

習題 4

白⊕斷是勝負手，黑當然不會放過這次難得近身肉搏的機會。黑先行，怎樣出手？

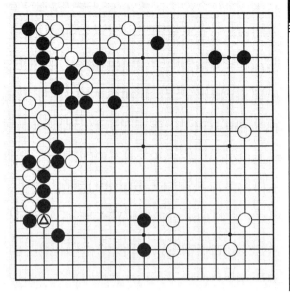

習題 4

習題 5

白棋實地領先，但右邊一塊較弱，黑快速攻擊後，也掌握全局的主動。

習題 5

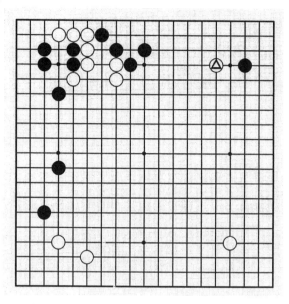

習題 6

習題 6

白△掛角，黑對左上角白棋平靜的地方，發動了迅雷不及掩耳的閃電戰。

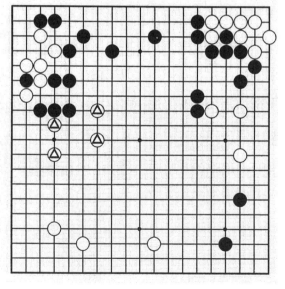

習題 7

習題 7

白△四子看似形狀漂亮，卻使睡覺都想著進攻的人終於有了用武之地。

習題1解

正解圖：黑1 先點角機敏！白 2 擋無奈。有了 1、3 交換後，黑 5 果敢飛刺，白棋異常難受。

白 6 以下反擊。黑 11 先手打斷，以下至 21 黑棋成活棋，變化至 25 黑全局優勢。

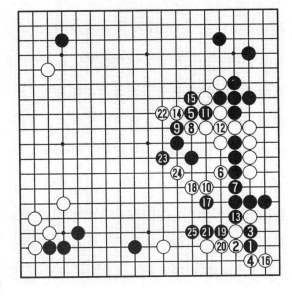

習題1　正解圖

變化圖：白 2 團阻渡，黑 3 聯絡後，a 位的活角，b 位的進攻，黑必得其一，白失敗。

習題1　變化圖

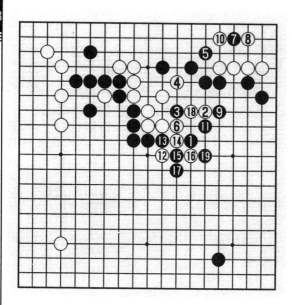

習題 2　正解圖

習題 2 解

正解圖：黑1強攻，白2至6防守。白8時，黑9靠，白10補角痛苦。

黑11扳住以後白棋已經被封鎖住，黑棋攻擊得利。

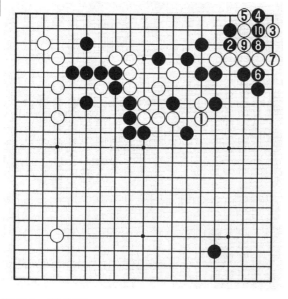

習題 2　變化圖

變化圖：白棋很想走1位出頭，黑2頂、以下至10把白角殺死。

習題 3 解

正解圖：白
1、3 沖斷是快速
進攻的開始，黑
4、6 打粘，白 7
順勢而為。

白11 飛攻，
繼續攻擊，變化
至 27，上邊模樣
巨大，白局面已
有明顯優勢。

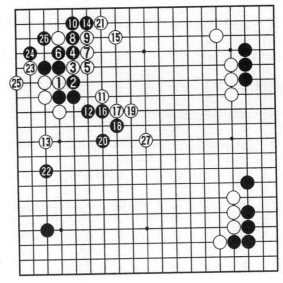

習題 3　正解圖

失敗圖：白
1 虎不得要領，
黑 2 拐後，走 4
至 8 的轉身，白
幾乎一無所得。

習題 3　失敗圖

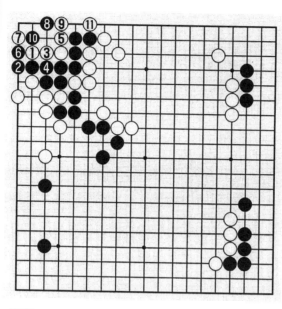

習題3 變化圖

變化圖：黑左上角若不補棋，白有1夾的好手，黑2立，白3、5，以下至11扳，是黑簡單被殺。

習題 4 解

正解圖：黑1是最強烈的反擊，以下至19，雙方別無選擇。

白20後撤，是經過計算的。黑21先動手，以下戰鬥至35，經此不成等價的轉換，黑全局占優。

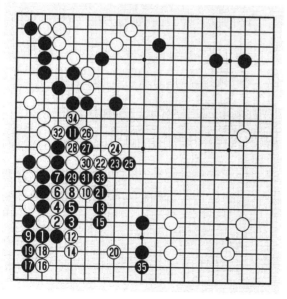

習題4 正解圖

變化圖：白棋很想走 1 位扳殺黑角，但黑 2、4 後，雙方對殺至 12，白棋差一氣被吃。

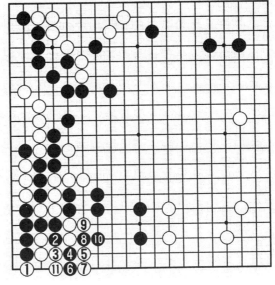

習題4　變化圖　　　⑫＝❹

習題 5 解

正解圖：黑 1 飛攻是嚴厲的手段，有此一手，白痛苦不堪。

白 2 沖不得已，黑 3 以下的實空拿得非常舒服。白 8 跳，算是死裏逃生，黑 9 拐厚，雙方變化至 15，黑仍舊保持對白的攻勢。

習題5　正解圖

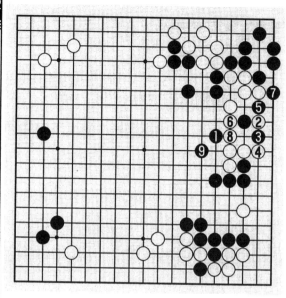

習題 5　變化圖

變化圖：黑
1 飛攻時，白 2
如托，黑 3 扳必
然，白 4 阻渡，
以下至 9 尖，白
整體不活。

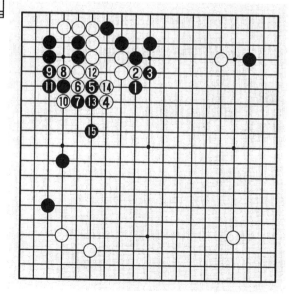

習題 6　正解圖 1

習題 6 解

正解圖 1：
黑 1、5 迅速地
纏了上來，面對
突如其來的緊迫
感，白有被全場
緊逼的感覺。

白 12、14
收縮戰線，黑
15 跳後——

正解圖 2：
白 16、18 忙於治理右上角白棋。黑 21 虎急所，白 32 活棋後，黑 33 占大場，全局黑棋獲得了優勢。

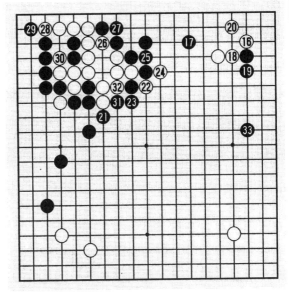

習題 6　正解圖 2

習題 7 解

正解圖：黑 1、3 快速進攻，結果局面變得混亂無序。

對於「俗手」的殺傷力警惕不夠，大高手們似乎或多或少都未能倖免。

習題 7　正解圖

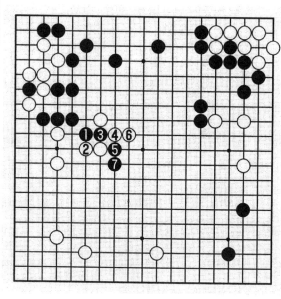

變化圖：黑1時，白如在2位擋，黑3、5沖斷，至7長，這種戰鬥，正是黑棋所歡迎的。

習題7 變化圖

圍棋故事

劫說與劫訣（中）

在所有的「劫」中，有一類名稱恐怖，如「劫殺」、「劫死」、「劫活」……聽起來令人毛骨悚然，大有末日來臨之感。另有一類則美妙愜意。如「無憂劫」、「看花劫」等等。

由於這種「劫」輕重懸殊，輕的一方打起「劫」來愉快無比，如賞鮮花，故叫做「無憂看花劫」。唐詩有云：「春風得意馬蹄疾，一日看盡長安花」──想必是此名的由來。另有一類形勢不利情況下，希望扭轉局勢的「劫」，稱為

「攪劫」。圍棋中的「攪劫」，給多少死裏逃生者以意外的驚喜？又給多少從勝利走向失敗的棋手帶來不盡的悔恨與悲哀！

在圍棋界，廣泛流傳著一句話，叫做「臭棋怕打劫」。的確，圍棋中的「劫」實在是太深奧，太變幻莫測了。莫說是尋常棋手難以駕馭，即便是在職業棋手中，也常能看到「劫」留下的懸念、困惑、遺憾。因此，把握「劫爭」的能力，往往也是衡量一個棋手實力高低的重要標誌。

劫爭十訣：開劫須慎；遇劫先提；初局無劫；消劫適機；價值過半；用材至極；由小尋大；緩劫勿急；引而不發；胸懷全局。

開劫須慎——「劫爭」乃圍棋中極其激烈的對抗形式。一旦發動，必將棋局導向複雜多變，牽一髮而動全身，不可不慎！因計算不周，貿然挑起「劫爭」，結果戰鬥朝著出乎預料的方向發展，乃至城門失火，泱及池魚，最後大局失控，由此痛失好局的例子不勝枚舉。故曰開劫須慎——此乃訣中之首要也。

遇劫先提——古人云：「既獻之，則納之」。對手率先挑劫，不必思量，當率先提劫。此舉既消耗了對手劫材，又節約了自己的時間，乃一舉兩得之事，個中利益，不可不知。

初局無劫——序盤發動「劫爭」，算清先後手乃要中之要！若因一時魯莽，或圖一時之快，早早開出了後手劫，此時盤上卻無劫材，可謂搬起石頭砸自己的腳，與自殺無異。

第 10 課
從屠龍中去體會氣合的莊嚴

高手對局，在很多情況下，殺死對方的棋是很困難的。只有當對方走得過分，屠龍才會成功。

例題 1

目前白局勢稍優，黑要把右上角幾顆白棋一網打盡，才能取得勝利。

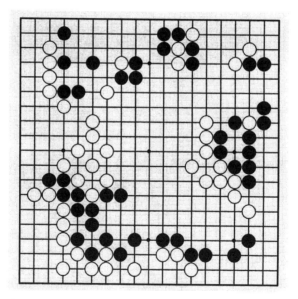

例題 1

正解圖：黑
1、3下殺手，
黑7後，白8抵
抗，至21成劫
後，由於白方劫
材不足，最後只
能找28、30的
小劫，讓黑吞得
大角，遂成敗
局。

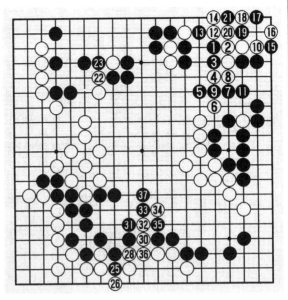

例1　正解圖　　　㉔㉙＝⑱　　㉗＝㉑

變化圖：對
付黑1飛，最難
解的是白2至
10的變化。黑
11卡是關鍵。
以下至25，形
成對殺，白角有
六氣，而黑中央
可長出七口氣。
白30如強收黑
氣，至黑33，
白敗。

例1　變化圖

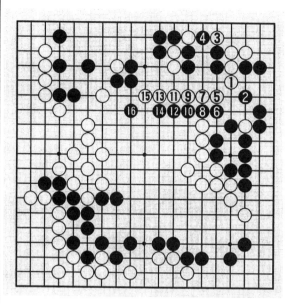

例1　失敗圖

失敗圖：白如在 1 位長，黑 2 是冷靜的一手，白 5 尖出，黑 6 沖斷，以下至 16 枷，白大龍被屠殺，白斷然不利。

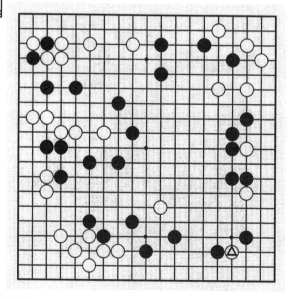

例題 2

例題 2

白 ⊘ 碰，在角上騰挪，黑構思全殲計畫。

正解圖：黑
1 夾，全殲白
棋。黑 15 長急
所。白 18 下法
出現誤算。遭到
黑 19 掏心�7腹
地一擊，白 20
執迷不悟，至黑
25 一擊，白大
龍頓時動彈不
得。

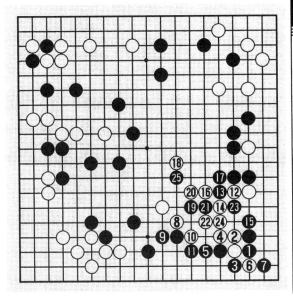

例2　正解圖

變化圖1：
白1飛較好，黑
2 接時，白 3 靠
出，黑捕獲很
難。

例2　變化圖1

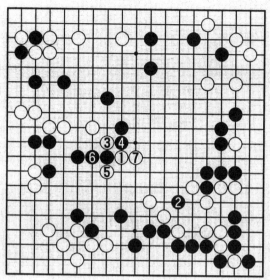

例2　變化圖2

變化圖2：

白1碰也是靈活一策，黑2急不可待地捕殺白棋，白3扳，斷開黑棋，至白7長，治孤也就有了借力點。

例題3

白△斷過分，黑怎樣徹底打擊白棋。

例題3

正解圖：黑
1、3 是手筋，黑
5 痛下殺手。白
16 垂死掙扎，黑
17 沖，白 18、
20 挖斷頑強抵
抗。白 24 扳妙
手，黑 25 只有
扳，白 26 無理，
黑 27、29 整形，
以下至 51，白大
龍必死無疑。

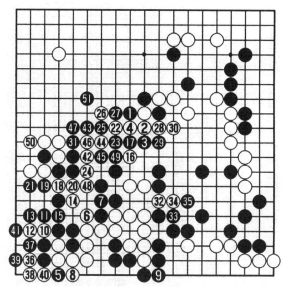

例3　正解圖

變化圖：白
26 只有走 1 位
枷，黑 2、4 是
先手，黑 6 尖，
右邊白棋告急。

例3　變化圖

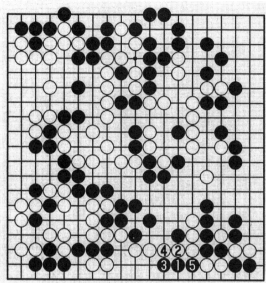

例題 4

例題 4

黑中間一塊
棋十分危險,卻
走出了 1、3、5
吃白二子過分著
法。白怎樣痛下
殺手?

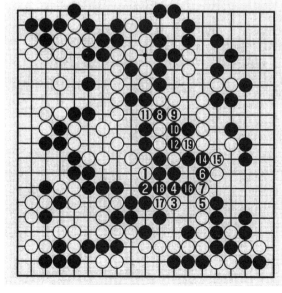

例4　正解圖1

⑬ = ⑧

正解圖 1:

白 1、3 破壞棋
形,白 5 壓分
斷,黑 6 以下極
力做眼,白 17、
19 破——

正解圖 2：

黑 20 擋，21、23 打拔。以下變化至 29 提劫，整個大塊棋成劫殺，遂投子認輸。

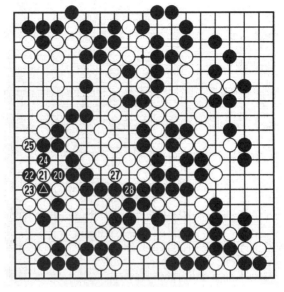

例4　正解圖2　　　㉖ = △　　㉙ = ㉑

例題 5

　黑 △ 碰治孤，白有屠龍手段。

例題 5

例5　正解圖

正解圖：白1、3強殺，黑8飛時，白9併要點，黑10擋，白11沖是次序，當黑16壓時，白有17、19的好手，至21黑死的概率有90%。

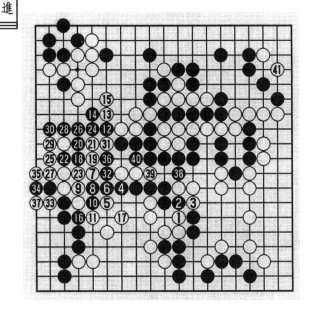

例5　變化圖

變化圖：白1、3單沖斷，當黑14連扳時，白15單退正確，黑18進行反撲，雙方對殺至40，黑左邊數子已死，中間是後手雙活，白41活角，如此白勝。

例題 6

下邊五個白子很危險，黑怎樣攻殺它？

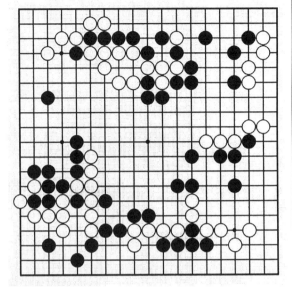

例題 6

正解圖 1：
黑 1 斷，將白逼入絕境。

白 8 接後，黑 9 斷，以下先手棄子至27後，再 於 29 位尖封，白棋已無生路——

例 6　正解圖 1

例6　正解圖2　

正解圖 2：

白 30 靠，黑 31 扳。白 44 斷作拼命抵抗，以下戰鬥至 69，白全體陣亡。

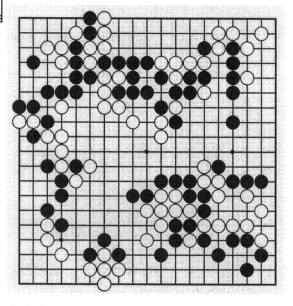

例題 7

例題 7

　　白右邊一帶較弱，這是黑伏擊的目標，黑怎樣動手？

正解圖1：
黑1痛下殺手。
白10、14抵抗。
黑23斷後，白
24斷作最後反
撲，但黑27、29
好手，以下至
39，黑快一氣殺
死白棋。

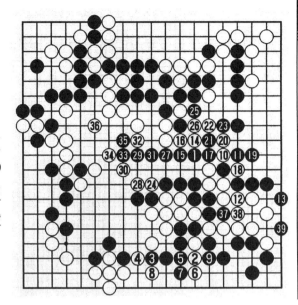

例7　正解圖1

正解圖2：
當白1壓時（即
上圖白28），
黑2打吃的變
化，白3跳形成
大劫爭，由於白
劫材不利，只能
走11、19強殺
這塊黑棋，但黑
20、32是治孤
好手，黑有驚無
險。

例7　正解圖2　　　⑦＝△　　❿＝❹

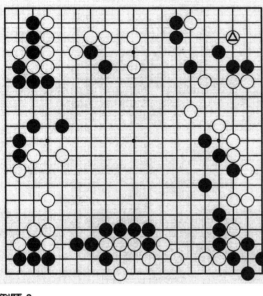

例題 8

例題 8

白△飛進後搗蛋，黑怎樣淨殺？

例 8　正解圖　　　　　⑳ = ⑮

正解圖：黑
1、3 是典型的
殺手。白 2 斷反
擊，黑 9 碰手
筋，白 10 壓正
著，以下變化至
25，雙方兩分。

變化圖：白如在 1 位扳，黑 2 打強硬，雙方戰鬥至 24 提劫，由於黑有劫材，白不易打贏。

例 8　變化圖　　　⑱㉔ = ❷　　㉑ = ③

失敗圖：白 1 沖時，黑 2 不能退，否則白 3 的衝擊使黑無法抵擋。

例 8　失敗圖

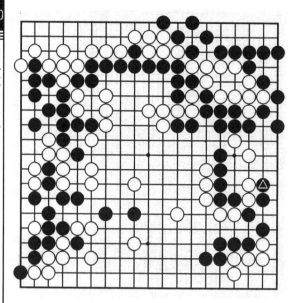

例題 9

例題 9

黑△補太紮實，左下一塊黑棋將慘遭白棋毒手。

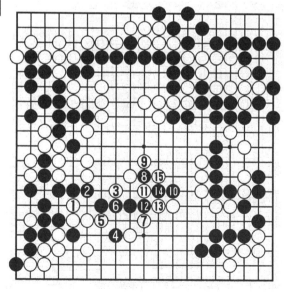

例 9　正解圖 1

正解圖 1：

白 1 破眼，似乎聽到黑方長槍折斷的聲音。

黑 4 靠騰挪，白 5、7 冷靜而有力。

黑 8、10 掙扎。

白 11 至 15 追殺──

正解圖2：

黑 18 斷製造混亂，白 19、21 打長，黑 22 立下決戰，白 23、25 毫不手軟，雙方變化至 31，白下邊已活棋，左邊一塊黑棋被殺。

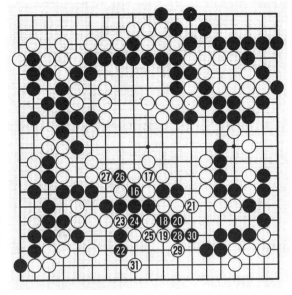

例9　正解圖2

例題 10

中間一塊黑棋是白棋伏擊的目標。白怎樣攻殺？

例題 10

圍棋敲山震虎──從業餘四段到業餘五段的躍進

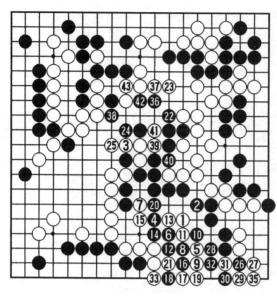

正解圖：白
1、3 是給黑棋
最嚴厲的一擊。
黑 6 尖時，白 7
破眼，黑 8、10
頑抗，但變化至
15，黑仍只有一
隻眼，最後至43
止，黑認輸。

例 10　正解圖

34 = **26**

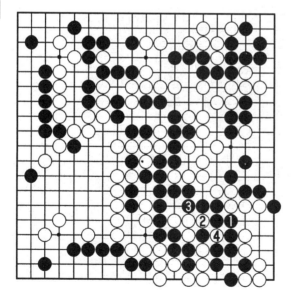

變化圖：黑
1、3 可 以 劫
活，但白 4 提劫
後，實空上黑棋
已不夠了，此時
認輸是體面的下
臺。

例 10　變化圖

習題 1

白△接，黑可以讓白活角，但黑卻豪氣屠龍，演出了一局驚心動魄的攻防戰。

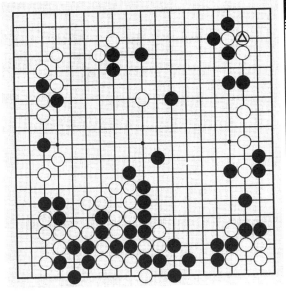

習題 1

習題 2

白△鼓是強烈的爭勝負手段，白△如下 a 位求活，黑 b 扳，白實空不夠，黑先行，怎樣回擊？

習題 2

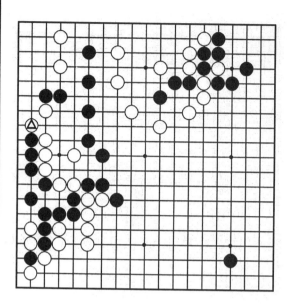

習題 3

習題 3

白△虎，顯然是想逼黑棋後手做活，從而達到順調治孤的目的，黑怎樣針鋒相對？

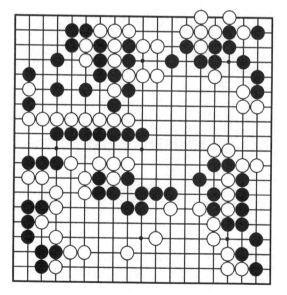

習題 4

習題 4

中腹一塊黑棋是白絕好的伏擊目標，白怎樣實施捕殺計畫？

習題 5

黑 ⬤ 擠，
試探白走 a 位還
是 b 位，這是很
微妙的，然而白
作出了強硬的回
敬。

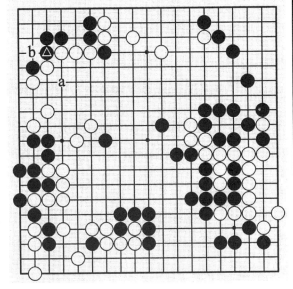

習題 5

習題 6

黑 ⬤ 頂，
防白在 a 位托
過，這是勝負
手，當然，白不
能錯過對左下角
黑棋的襲擊。

習題 6

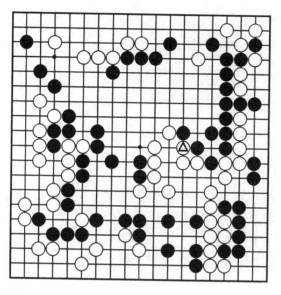

習題 7

習題 7

白△擠,在謀求活路,黑經過周密計算,走出了石破天驚的殺手。

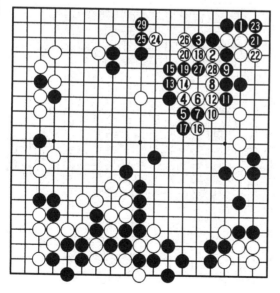

習題 1 正解圖

習題 1 解

正解圖:黑1爬強殺!白4碰騰挪是好手。黑5扳是在讀秒聲中的選擇。白8尖頂妙手,黑13強行圍殲。白26失著,黑29立,白大龍絕望。

變化圖1：白1扳是正確的治孤手段，黑2若夾，白3沖，以下至7形成打劫，黑劫材不利而失敗。

習題1　變化圖1

變化圖2：黑在1位接，白2至6做活後，黑7斷也是簡明優勢的下法。

習題1　變化圖2

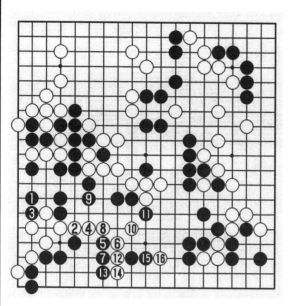

習題2　正解圖1

習題 2 解

正解圖1：
黑 1、3 強殺。白 2、4 沖出如決堤洪水，以下黑棋自然要小心翼翼地張網捕之。黑 9、11、15 都是必殺的手法。白 16 靠是最強治孤手段，雙方面臨攤牌。

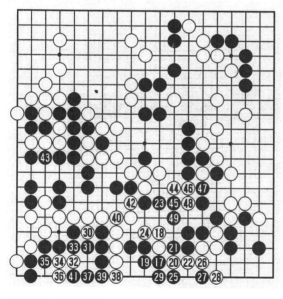

習題2　正解圖2

正解圖2：
黑 17 扳後下邊形成對殺。黑 27 一路托絕妙！黑棋亮出了底牌。

白 40 粘，被黑 41 下成雙活。很多人認為白棋下出了敗著，其實白 40 是在尋求體面認輸的臺階——

變化圖：白 1 如殺黑，黑 2 撲，雙方對殺，白差一氣。

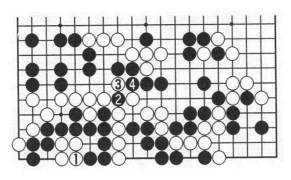

習題 2　變化圖

失敗圖：當初對殺黑走 1 位也快一氣，但白 2 小尖成為先手，白 4 扳左下角出現險情，白棋近於淨活。

習題 2　失敗圖

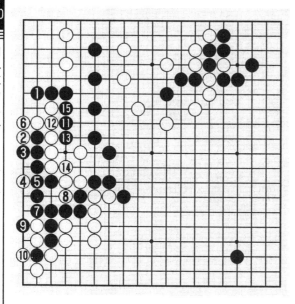

習題3　正解圖

習題 3 解

正解圖：黑 1 立下殺白，白 2、4 破眼，黑 7、9 後，雙方對殺至 15，白慢一氣被殺。

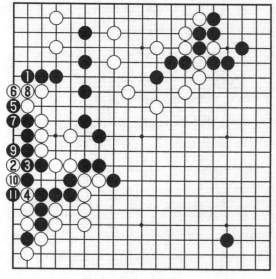

習題 3　變化圖　　　　　⑫＝⑩

變化圖：白 2 單點進來，白 4 擠，但黑 5 至 9 後，白 12 須撲，這樣對殺白反而差兩氣。

習題 4 解

正解圖 1：白
1 沖急所，黑 8 長
時，白 9 與黑 10
交換後，再白 11
衝擊是好次序。
以後，一隊白棋
即便被封進去，
經白 a、黑 b、白
c 即可活棋，白
19、21 手筋。

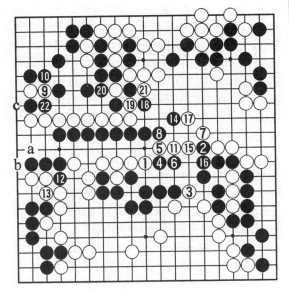

習題 4　正解圖 1

正解圖 2：白
23 逢劫先提。白
25 先手一打，安
全聯絡。白 27 以
下強行將黑棋沖
斷。當然，白棋
是經過計算的。

黑 40、42 作
最後一拼時，白
43 毅然斷上去，
結果黑氣不夠，
成大敗之局。

習題 4　正解圖 2

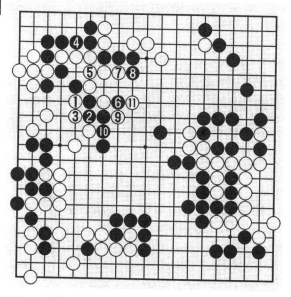

習題 5 正解圖

⑤ = ▲

習題 5 解

正解圖：白 1 打，毫不相讓，黑 2 以下從這裏殺出，雙方短兵相接。黑 12、14 突圍，白 15 收兵，變化至 23，白樂觀，因黑角被殺死。

變化圖：黑 4 如果先粘與白 5 交換，白棋就產生了白 7 貼出的突圍手段，黑 8 如拐，白 9、11 滾打，黑不行。

習題 5 變化圖

習題 6 解

正解圖：白1、3破眼，黑4敗招，白7撲即破眼又撈到目數，舒服之極！

白11擠強手！黑棋大龍危在旦夕。

白19接，已成黑方兩塊必死一塊之勢。至27飛殺，黑大龍憤死。

習題 6　正解圖

變化圖：黑1團，先做活右邊這塊是黑棋此時唯一的機會。白2破眼，黑3拐出，拿大龍生死一賭勝負。

習題 6　變化圖

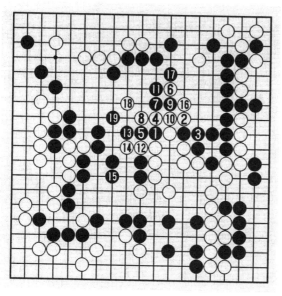

習題 7　正解圖

習題 7 解

正解圖：黑1、3 破眼強殺，黑 7、9 再度出擊，絲絲入扣，毫不鬆懈。

白 12、14 先手後，白 16 擋，黑 17 打是簡明殺著，白 18 尖，黑 19 虎，全力圍捕，白棋沒有逃脫的希望。

失敗圖：黑1 枷失算，白 2 時，黑 3 必破眼，白 4、6 反擊，至 15 後，白 16 沖下，以下至 26，黑棋反而被殺。

習題 7　失敗圖

變化圖：白
2 擋時，黑 3 打
防守，白 6 立後
有 12 的手筋，
以下變化至 23，
黑雖可活棋，但
白 24 提兩子也
呈活棋。

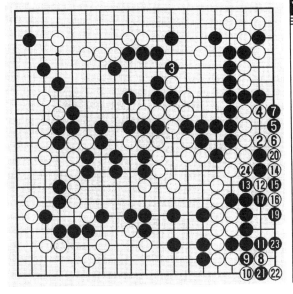

習題 7　變化圖　　　　　　　⑱ ＝ ❶⑤

圍棋故事

劫說與劫訣（下）

消劫適機──「劫」總要消解的，但把握時機卻大有學
問。開「劫」猶如宣戰。戰端即起，不達目的，斷難收兵。
但人性中又有一大弱點，叫做「貪心不足蛇吞象」，這往往
導致「賠了夫人又折兵」！故消「劫」貴在適度。

價值過半與由小尋大──既然成「劫」，須尋「劫」
材，但尋找合適的劫材頗有講究。專家說：尋找價值相當於
「劫」價值三分之二的劫材即可滿意。然後，按照由小到大
的原則尋劫，當無大錯。

用材至極——專家說：劫材也是目！此乃至深之理。多或少一枚劫材，往往會成為勝負的關鍵。故使用劫材應養成精打細算的良好習慣。能將殘子或殘餘棋味發揮至極至盡者，高手所為也。

緩劫勿急——「劫」有緊氣與緩氣之分。緊氣「劫」猶如「斬立決」，無迴旋餘地。「緩氣劫」猶如死刑緩期執行，判死卻未死，餘下的味道即多又輕。常言道，緩三氣不是劫——意思是其緊迫性已大大降低，難以消淨，不一定要急於解決了。反之，發動緩氣「劫」也要有充分的思想準備。由於一擊難以致命，故對方很可能不予理睬，脫先占大棋了。

引而不發——孟子曰：「引而不發，躍如也！」原意是箭留在張滿的弓弦上才最生動最具威力。後人據此撰寫了傳奇《霹靂弓》。講述了一個名叫「秋」的人學習弓法的故事。故事說：秋藝成辭別時，向天空的鳥、草叢的蟲、水中的魚連連發箭，急若驟雨，每發必中。他得意地問老師：挾此技，可以面對天下豪傑嗎？老師搖搖頭。笑而答曰：引而不發，躍如也！

於是，秋打消了離去的念頭，繼續潛心修練。一天，他又向老師辭別，老師問：你想明白了嗎？秋答道：如今，我只需一隻箭就足夠了。

後人評論道：善哉！引而不發，如芒在背，引而不發，如黔之驢！用白話說就是：不怕賊偷，就怕賊惦記！

圍棋中的「劫」亦如此，一個引而未發的「劫」猶如一顆定時炸彈，對敵人的威懾力可想而知。《孫子兵法》的至高境界是不戰而屈人之兵。圍棋亦如戰爭，引而待發的

「劫」便是屈人之兵的強大後盾。

胸懷全局——《孫子兵法》曰：夫未戰而廟算勝者，得算多也。未戰而廟算不勝者，得算少也，多算勝，少算不勝，況無算乎？

孫子所說的「廟算」，即現代的「決策，也就是對全局的統籌過程。在人類實戰中，個體服從整體，局部服從全局永遠都是顛撲不破的真理。圍棋亦不例外。石田芳夫先生說：無論多麼激烈的「劫爭」，總的說來都是局部的戰鬥。常常會有這樣的情況：劫爭勝了但全局員了。劫爭員了但全局卻勝了——這就是圍棋的辯證法！

同理，一名優秀的棋士，不為局部利益所貪，亦不為一時之得失所惑，時時將大局牢記於胸中——這才是至高無上的境界！

參考書目

1. 華偉榮，華學明・騰挪技巧・成都：蜀蓉棋藝出版社，1997.

2. 吳清源著，廖八鳴譯・吳清源——天才的棋譜・成都：蜀蓉棋藝出版社，1987.

3. 馬諍・跟吳清源大師學圍棋・北京：人民體育出版社，2002.

4. 吳清源著・過惕生，劉賾儀編譯・吳清源名局精解・北京：人民體育出版社，1984.

5. 江鑄久，江鳴久・圍棋技巧大全・成都：蜀蓉棋藝出版社，1998.

6. 趙之雲，許宛雲・圍棋詞典・上海：上海辭書出版社，1996.

7. 程曉流・圍棋發陽論・成都：蜀蓉棋藝出版社，1988.

8. 王汝南・中盤攻防指南・北京：人民體育出版社，1985.

9. 張如安・中國圍棋史・北京：團結出版社，1998.

10. 陳耀東・日本超一流圍棋名局集成・遼寧：遼寧教育出版社，1996.

跋

劉乾勝先生要我為《圍棋敲山震虎》作跋，我深感榮幸，又很是惶惑不安。我只是一個圍棋愛好者，對圍棋很膚淺還沒有完全入門。借此機會學習一些圍棋知識，也是恭敬不如從命吧。

圍棋是智力的競賽，思考的藝術。它能鍛鍊人的思維，啟迪智慧，陶冶情操。當局勢不利時，要積極尋找扭轉危局的妙手；當局勢有利時，要積極穩妥發展形勢，一步一步把優勢導向勝勢。

棋友之間的友誼是真誠永恆的。不論職務高低，富貴貧困，只要坐在棋盤旁，都是平等的。雙方手談，你來我往，一步一步地下，一著一著地想，在下棋中追求和諧完美，體會人生哲理。勝故欣然，敗亦可喜。

圍棋是中華民族傳統文化精華，博大精深、優秀燦爛，它演繹兵家、道家、易家思想，組織成筋骨脈絡，在紋枰縱橫的黑白世界裏，包孕了中國智慧的基因，複製著中國文化的密碼。隨著我國國運昌盛、國力強大。圍棋也取得了前所未有的發展。《圍棋敲山震虎》一書，不僅系統地介紹了圍棋知識，還講了許多生動有趣的圍棋故事，祝願它在圍棋的普及和發展中能起到應有的作用。

圍棋人生（代後記）

千差有路，大道無門。

16世紀瑞士改革家加爾文把人類在塵世間的職業奉為神聖。對於我們來說，《21世紀圍棋教室》的著作，就是神聖職責。

《21世紀圍棋教室》共分八冊，從圍棋入門到業餘六段，多層次，深角度地解讀了圍棋的博大精深和文化內涵，這是我國不可多得的圍棋書中的上乘之作！

在此，特別感謝湖北科技出版社一如既往地支持出版，深切感謝湖北科技出版社副社長袁玉琦女士的愉快合作，深切感謝湖北科技出版社責編王連弟女士的精心策劃。《21世紀圍棋教室》前三冊已被香港某出版社購買了版權，使得該書走出大陸，讓圍棋在世界傳播，作者感到無比的高興和榮尚。

參與《圍棋敲山震虎》、《圍棋送佛歸殿》後兩冊編寫的有汪更生數學博士和劉乾利職業五段。汪更生留學美國七年，回國後在華中師範大學和武漢大學任教，是我國青年數學家，他培養的學生獲得國家數學專項基金，這在我省不可多得。同時，他還是圍棋高手，他從數學理性入手，探索圍棋未知棋道，使本書有很強的趣味性。我是同胞大哥劉乾利帶入圍棋之門的，他是我國圍棋一員老將，早年馳騁棋壇，戰績不俗，後來主要致力於圍棋新苗的培養，本書有他的編寫，使得《21世紀圍棋教室》更具有權威性。

中國圍棋協會主席陳祖德九段為該書作序，武漢市人大常委會副主任胡國璋題跋，使該書增色不少，在這套叢書出版之際，我真誠地向兩位德高望重的前輩表示深切的謝意。

圍棋是高雅人士之技，它伴隨我走過三十多個春秋，由此，我有幸結識許多高尚人士。從 1998 年，在華中師範大學開設圍棋選修課，至今已有八年的歷程，華師教務處同仁始終支持並予正確領導，特別是教務處常務副處長劉建清博士，熱情、睿智、嚴謹，使圍棋課在素質教育中起到了很好的作用。

在此之際，讓人難以忘懷的是我女兒劉詩在 2004 年高考中，以 701 分考入清華大學經濟管理學院（當年鄂理科最高為 705 分），踏上了新的人生起點。在今後的人生拼搏中，相信我們會互相激勵，共鑄輝煌。

最後，向所有參與《21 世紀圍棋教室》的工作人員致謝！向付出了辛勤勞動的美術編輯戴旻，審稿編輯高然、劉志敏、王昱曄表示衷心的謝意！

劉乾勝

國家圖書館出版品預行編目資料

圍棋敲山震虎——從業餘四段到業餘五段的躍進 / 劉乾勝　汪更生　著
——初版，——臺北市，品冠文化，2009〔民98.02〕
面；21公分 ——（圍棋輕鬆學；12）
ISBN　978－957－468－664－3（平裝）
1.圍棋
997.11　　　　　　　　　　　　　　　　　97023458

圍棋敲山震虎 —— 從業餘四段到業餘五段的躍進

著　　者／劉乾勝　汪更生
責任編輯／王連弟　劉志敏
發 行 人／蔡孟甫
出 版 者／品冠文化出版社
社　　址／台北市北投區（石牌）致遠一路2段12巷1號
電　　話／（02）28233123・28236031・28236033
傳　　眞／（02）28272069
郵政劃撥／19346241
網　　址／www.dah-jaan.com.tw
E - mail／service@dah-jaan.com.tw
承 印 者／傳興印刷有限公司
裝　　訂／建鑫裝訂有限公司
排 版 者／弘益電腦排版有限公司
授 權 者／湖北科學技術出版社
初版1刷／2009年（民98年）2月

定　價／280元

大展好書　好書大展

品嘗好書　冠群可期